どうする？デザイン

クライアントとのやりとりでよくわかる！

デザインの決め方、伝え方

 ingectar-e

SE
SHOEISHA

はじめに、この本の考え方

デザインってどうやって決めていくの？

クライアントの要望を理解し、ターゲットに届けるために、
デザイナーがどう思考し、デザインはどう変化していくのか…。
知りたいですよね！

クライアントはどんな目でデザインを見ているのか？

デザイナーはどんな思考でデザインを作っているのか？

やりとりの結果、最終的にどんなデザインにたどり着いたか？

本書ではクライアントワークに沿って、打ち合わせ、ラフ制作、素材選定、デザイン制作と検証・修正、納品までの流れをデザインベースでわかりやすく解説しています。

実際の現場では

クライアントとデザイナーのやりとりはさまざま

一発OKの場合もあれば、10〜100工数以上あるような仕事もあります。

本書では

デザインをブラッシュアップしていく工程をわかりやすく

あくまでもクライアントとのやりとりの元、ブラッシュアップの工程をわかりやすくするために、
初校→再校→三校→校了という流れにしています。

▼

本書は、クライアントとデザイナーの会話と作例で、デザインができあがるプロセスを俯瞰できるデザイン本です。

本書の登場人物

デザインを発注したクライアント

私たちが何を期待してデザインを発注したか。どういう要望があるか。しっかり汲み取ってデザインしてほしいな。

はっちゅうさん

似てるけど実はみんな違う…

ようやく案件を任せてもらえるようになった
2年目デザイナー

デザイン確定に至るまでの思考や、作業を公開しちゃうよ。デザイナーとして一緒に成長していこう！

おこたえさん

二人のやりとりを見ながら
一緒にデザインプロセスを学んでいきましょう！

本書の使い方

発注から納品まで。
デザインができあがる工程を8ページで解説

「デザインはわかってきたけど、実際にお仕事するときはどういう流れでやっていくの?」

「クライアントの意見をどうやってデザインに反映していけばいいの?」

本書ではクライアントワーク初心者が知りたい、デザインプロセスを8ページにまとめて紹介しています。デザイナーがどう考え、何をしたのか。また、どのように伝え、デザインがどう変わっていったか。そして、最終的にどうやって決めていったか。ぜひ参考にしてください。

フォントについて

本書で紹介しているフォントは一部のフリーフォントを除いて Adobe Fonts、MORISAWA PASSPORT、Fontworks で提供されているものです。 Adobe Fonts はアドビシステムズが提供している高品質なフォントのライブラリであり、Adobe Creative Cloud ユーザーが利用できるサービスです。MORISAWA PASSPORT と Fontworks は各社が提供している豊富な書体バリエーションを利用することができるフォントライセンス製品です。なお、Adobe Fonts、MORISAWA PASSPORT、Fontworks の詳細や技術的なサポートにつきましては、各社の Web サイトをご参照ください。

アドビシステムズ株式会社　https://www.adobe.com/jp/
株式会社モリサワ　https://www.morisawa.co.jp
フォントワークス株式会社　https://fontworks.co.jp
※本書で紹介しているフォントは、上記サービスにおいて2020年7月現在提供中のものです。

打ち合わせ

クライアントとの打ち合わせ風景です。どんな内容の発注なのか、何を期待して依頼したのかを確認しましょう。

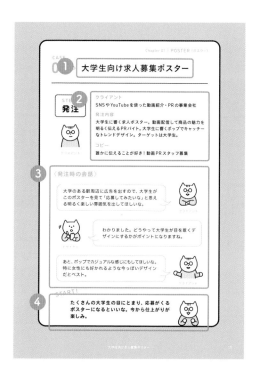

① 依頼をわかりやすく伝えるタイトル

② 発注内容のまとめ

③ 打ち合わせで交わされたクライアントとデザイナーの会話

④ クライアントが期待していること

ラフ制作

打ち合わせの内容からラフを作っていきます。デザイナーがどんなことを意識しているか解説をしています。

素材選定

イメージに合う写真やフォント、配色を考えていきます。選定のポイントをチェックして、自分ならどんな素材を選ぶか考えましょう。

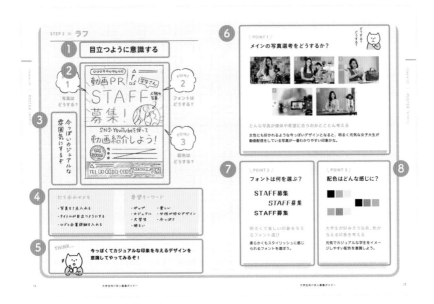

- ❶ ラフのタイトル
- ❷ 手書きラフ
- ❸ ラフを描きながら、思ったこと
- ❹ 打ち合わせ時にメモした内容
- ❺ デザイナーの意気込み

- ❻ 写真の選定ポイント
- ❼ フォントの選定ポイント
- ❽ 配色時に意識するポイント

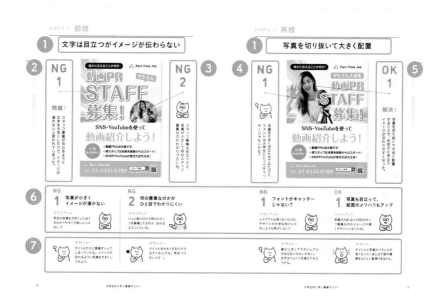

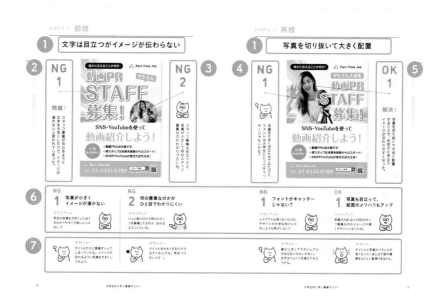

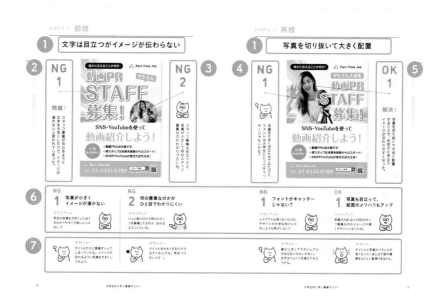

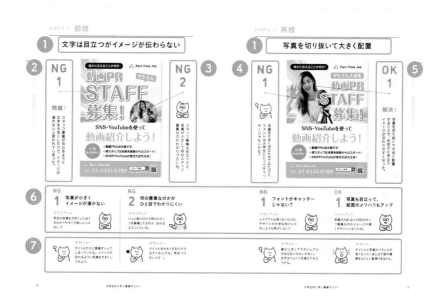

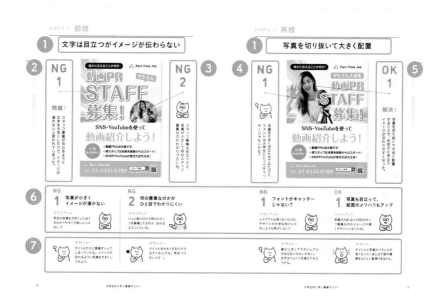

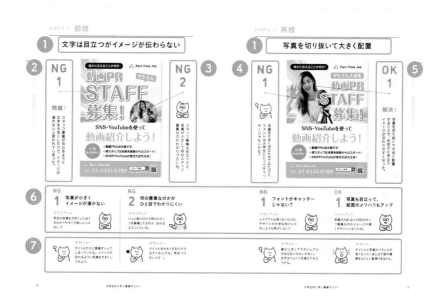

4ページ目

初校デザイン

ラフを元に制作したデザインを、クライアントに確認してもらいます。主にデザインのNGポイントを解説しています。

5ページ目

再校デザイン

初校を修正したデザインを再度クライアントに確認してもらいます。デザインのOKポイントや、NGポイントを解説しています。

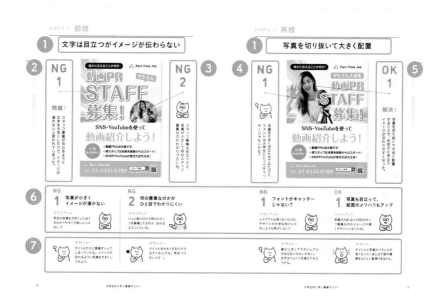

❶ デザインのポイントを一言で表現
❷ デザインの問題点・思ったことを解説
❸ クライアントのNGポイント
❹ デザイナーのNGポイント
❺ 問題をどう解決したか
❻ デザインに対してクライアントが思ったことを解説
❼ クライアントの話を聞いて、デザイナーが考えたこと・やったことを解説

三校デザイン

3度目のデザインチェックです。デザインのOKポイントや、NGポイントを解説しています。

校了デザイン

デザインが完成しました。OKポイントをチェックし、どんなデザインになったのか確認しましょう。

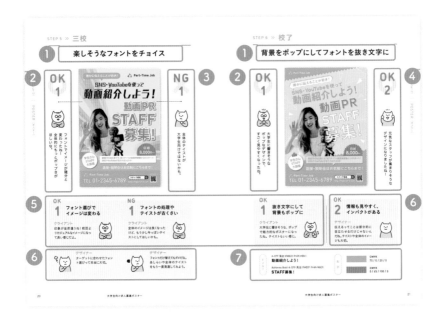

1. デザインのポイントを一言で表現
2. クライアントのOKポイント
3. デザイナーのNGポイント
4. デザイナーのOKポイント
5. デザインに対してクライアントが思ったことを解説
6. クライアントの話を聞いて、デザイナーが考えたこと・やったことを解説
7. 最終的に決まったフォントと配色

納品

成果物をクライアントに納品して案件が終了します。どんな気づきや学びがあったのか、
完成したデザインを見ながら、振り返ってみましょう。

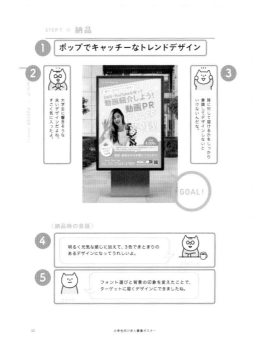

① 完成したデザインを一言で表現

② 成果物を見たクライアントの感想

③ デザイナーの感想

④ クライアントからデザイナーに一言

⑤ 案件を振り返って、デザイナーが学んだことや気づいたことを一言

もくじ

Chapter 01　　POSTER [ポスター]

大学生向け求人募集ポスター
015

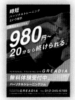

パーソナルトレーニングジム
OPEN ポスター 023

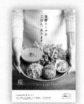

発酵スープごはんのお店 OPEN
ポスター 031

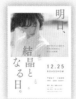

邦画のロードショーポスター
039

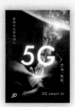

5Gスマホ新商品ポスター
047

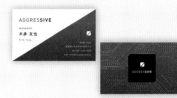
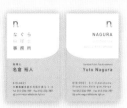
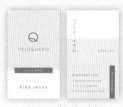
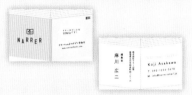

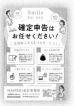
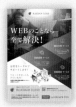

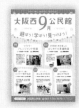

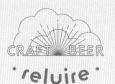
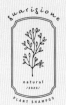

本書内容に関するお問い合わせについて

本書に関する正誤表、ご質問については、下記のWebページをご参照ください。

正誤表　　　https://www.shoeisha.co.jp/book/errata/
刊行物Q&A　https://www.shoeisha.co.jp/book/qa/

インターネットをご利用でない場合は、FAXまたは郵便にて、下記にお問い合わせください。
電話でのご質問は、お受けしておりません。

〒160-0006　東京都新宿区舟町5
㈱翔泳社 愛読者サービスセンター係
FAX番号　03-5362-3818

注意事項

本書に掲載されたデザインは、全て架空の設定に基づくものです。したがって、本書に記載された人名、団体名、施設名、作品名、商品名、サービス名、イベント名、日程、商品等の価格、郵便番号、住所、電話番号、URL、メールアドレスその他の記載やパッケージや商品等のデザインは、全て架空の設定であり、実在するものではありません。アクセス等しないよう、ご留意下さい。なお、アクセス等した結果、何らかの損害等が生じたとしても、一切責任を負うことはできません。

■本書に掲載されている画面イメージなどは、特定の設定に基づいた環境にて再現される一例です。
■作例に使用している画像はAdobeStock（https://stock.adobe.com）を使用しています。
■本書に記載しているCMYKの数値は参考値です。
■本書に記載されたURL等は予告なく変更される場合があります。
■本書に記載している会社名、製品名（作例のデザインを除く）はそれぞれ各社の登録商標または商標です。
　本書中では®、™マークは明記していません。

CASE
01 » 大学生向け求人募集ポスター

STEP 1
発注

クライアント

クライアント
SNSやYouTubeを使った動画紹介・PRの事業会社

発注内容
大学生に響く求人ポスター。動画配信して商品の魅力を明るく伝えるPRバイト。大学生に響くポップでキャッチーなトレンドデザイン。ターゲットは大学生。

コピー
誰かに伝えることが好き！動画PRスタッフ募集

〈発注時の会話〉

大学のある駅周辺に広告を出すので、大学生がこのポスターを見て「応募してみたいな」と思える明るく楽しい雰囲気を出してほしいな。

クライアント

デザイナー

わかりました。どうやって大学生が目を惹くデザインにするかがポイントになりますね。

あと、ポップでカジュアルな感じにもしてほしいな。特に女性にも好かれるような今っぽいデザインだとベスト。

クライアント

START!

たくさんの大学生の目にとまり、応募がくるポスターになるといいな。今から仕上がりが楽しみ。

目立つように意識する

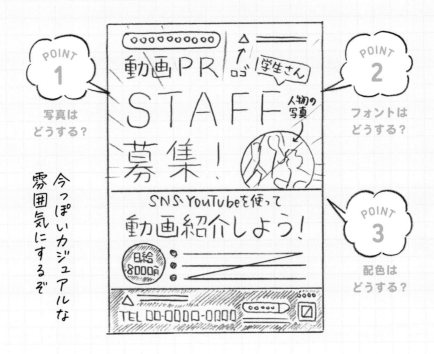

打ち合わせメモ

- 写真を1点入れる
- タイトルが目立つようにする
- ロゴと企業詳細を入れる

要望キーワード

- ポップ
- カジュアル
- 大学生
- 明るい
- 楽しい
- 女性が好むデザイン
- 今っぽさ

THINK…

今っぽくてカジュアルな印象を与えるデザインを意識してやってみるぞ！

\ POINT 1 /

メインの写真選考をどうするか？

どんな写真が媒体や希望に合うのかとことん考える

女性にも好かれるような今っぽいデザインとなると、明るく元気な女子大生が動画配信をしている写真が一番わかりやすい印象かな。

\ POINT 2 /

フォントは何を選ぶ？

STAFF募集

STAFF募集

STAFF募集

明るくて楽しい印象を与えるフォント選び

柔らかくもスタイリッシュに感じられるフォントを選ぼう。

\ POINT 3 /

配色はどんな感じに？

大学生が好みそうな色、色が与える印象を考える

元気でカジュアルな学生をイメージしやすい配色を意識しよう。

文字は目立つがイメージが伝わらない

NG 1

NG 2

問題！

スタッフ募集が伝わるように文字を大きくしたけど、イメージが湧かないと言われてしまった。

スタッフ募集は目立つけど、写真が小さくて何のスタッフ募集なのかわかりづらいね。

NG 1　写真が小さく　イメージが湧かない

クライアント
学生の写真を大きくしたほうがわかりやすくて良いんじゃない!?

デザイナー
タイトルだけに意識がいってしまっていたな。イメージが伝わるように写真を大きくしてみよう。

NG 2　何の募集なのかが　ひと目でわかりにくい

クライアント
パッと見ただけで何のスタッフを募集してるのか、伝わるようにしたいな。

デザイナー
タイトルを大きくするだけではダメなんだな。気をつけないとな…。

写真を切り抜いて大きく配置

NG
1

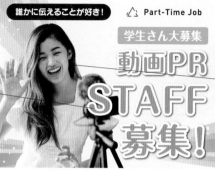

写真を大きく目立たせてみたけど、フォントは大学生にとってキャッチーじゃないかな？

OK
1

解決！

写真を切り抜いて大きく配置することで、初校のときよりイメージが伝わりやすくなった。

NG
1 フォントがキャッチーじゃない？

クライアント
レイアウトは良くなったけど、デザインが大学生向けじゃないような気がしない？

デザイナー
確かにポップでカジュアルさは少ないかもしれない。まずはフォントを替えてみようかな。

OK
1 写真も目立って、紙面のメリハリもアップ

クライアント
写真が大きくなって何のスタッフ募集なのかイメージが湧くデザインになったね。

デザイナー
タイトルと写真のバランスが良くなった！あとは下部の情報をもう少し整理できるかも。

楽しそうなフォントをチョイス

OK
1

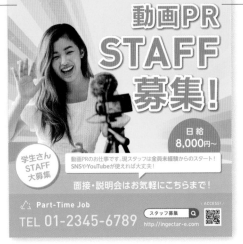

誰かに伝えることが好き！　　△ Part-Time Job

SNS・YouTubeを使って
動画紹介しよう！

動画PR
STAFF
募集！

日給
8,000円〜

学生さん
STAFF
大募集

動画PRのお仕事です。現スタッフは全員未経験からのスタート！
SNSやYouTubeが使えれば大丈夫！

面接・説明会はお気軽にこちらまで！

△ Part-Time Job
TEL 01-2345-6789

スタッフ募集 Q
http://ingectar-e.com

ACCESS!

NG
1

フォントでイメージが随分と変わったね！全体的にもっとポップさがほしいな。

全体のテイストが大学生向けではないかも。

OK
1

フォント選びで
イメージは変わる

クライアント
印象が全然違うね！前回よりカジュアルなイメージになって良い感じだよ。

デザイナー
ターゲットに合わせたフォント選びって本当に大切。

NG
1

フォントの処理や
テイストが古くさい

クライアント
全体のイメージは良くなったけど、もう少し今っぽいテイストにしてほしいかも。

デザイナー
フォントだけ替えてもダメだな。あしらいや全体のテイストをもう一度見直してみよう。

背景をポップにしてフォントを抜き文字に

大学生に響きそうな
ポップなデザインで、
すごく見やすくなったね。

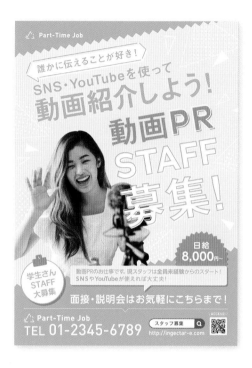

元気なスタッフが集まりそうな
デザインになりましたね！

OK 1 抜き文字にして 背景もポップに

クライアント

大学生に響きそうな、ポップ
で魅力的なポスターになっ
たね。テイストもいい感じ。

OK 2 情報も見やすく、 インパクトがある

デザイナー

伝えるってことは部分的に
目立たせるだけじゃないん
だね。テイストや全体のイメー
ジも大切。

FONT

A-OTF 見出ゴMB31 Pr6N MB31
動画紹介しよう！

Adrianna Bold・A-OTF 見出ゴMB31 Pr6N MB31
STAFF募集！

配色

CMYK
75 / 0 / 20 / 0

CMYK
0 / 65 / 100 / 0

大学生向け求人募集ポスター

ポップでキャッチーなトレンドデザイン

大学生に響きそうな良いデザインだよね。すごく気に入ったよ。

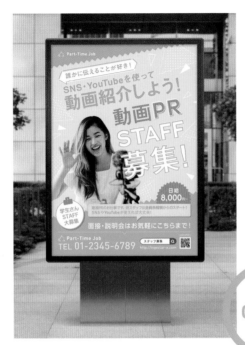

誰に対して届けるかをしっかり意識してデザインしないといけないんだな。

GOAL!

〈 納品時の会話 〉

明るく元気な感じに加えて、3色でまとまりのあるデザインになってうれしいよ。

クライアント

デザイナー

フォント選びと背景の印象を変えたことで、ターゲットに届くデザインにできましたね。

CASE 02 » パーソナルトレーニングジム OPENポスター

STEP 1
発注

クライアント

クライアント
パーソナルトレーニングジムの運営会社

発注内容
20分980円からできるパーソナルトレーニングジムの開業ポスター。時間がない人でもたった20分でトレーニングできる時短ジムであることを伝えてほしい。ターゲットは、ビジネスマン・OL。

コピー
20分なら続けられる。時短パーソナルトレーニングという発想。

〈発注時の会話〉

駅のホームの広告枠に掲載するポスター。トレーニングが「20分980円からできるパーソナルトレーニングジム」というのが一番のウリなので、そこを強調したデザインにしてほしいな。

クライアント

デザイナー

そうですね。「20分980円」が際立つインパクトのあるデザインを考えましょう！

トレーニングジムなので、躍動感のある写真を使ってもらえるとわかりやすくて良いかもね。

クライアント

START！

忙しいビジネスマンやOLが興味をもってくれるポスターになるといいな。

STEP 2 »
ラフ

数字が目に入り、躍動感が出るように意識する

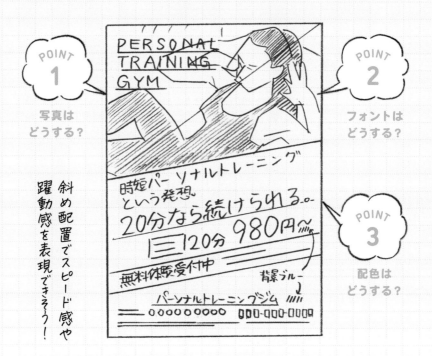

POINT **1**
写真は
どうする？

POINT **2**
フォントは
どうする？

POINT **3**
配色は
どうする？

斜め配置でスピード感や躍動感を表現できそう！

打ち合わせメモ

- 20分980円が目立つように
- 電話番号を入れる
- 時短がわかりやすく

要望キーワード

- スピーディー ・会社員
- 時短 ・躍動感
- スポーティー

THINK...

スポーティーでかっこいいデザインを作るぞ！

どうする？
どうする？

\ POINT 1 /

メインの写真選考をどうするか？

どんな写真がトレーニングジムらしいかを考える

トレーニングジムのポスターなので、実際にトレーニングをしている動きがわかりやすそうな写真を選ぼう。

\ POINT 2 /

フォントは何を選ぶ？

20分なら続けられる

20分なら続けられる

20分なら続けられる

読みやすく、力強い印象を与えるフォント選び

忙しいターゲットが、見た瞬間に把握できるような、読みやすいフォントを選ぼう。

\ POINT 3 /

配色はどんな感じに？

活動的な色、脂肪が燃焼する効果を感じられる色を考える

効果を感じられる、スポーティーで、ダイナミックな配色を意識しよう。

斜め配置にしてインパクトを出してみた

NG **1**

斜め配置はいいけど20分の時短の斬新さがイマイチ伝わらないな。

PERSONAL TRAINING GYM

時短パーソナルトレーニング
という発想。
20分なら続けられる。
会員なら
いつでも **20分 980円〜**

無料体験受付中　ひとりひとりに合わせた
独自のトレーニングメニューを提供いたします

パーソナルトレーニングジム
PERSONAL
TRAINING GYM **GREADIA**　TEL **012-345-6789**

■ 大阪府湖西市若井町6-10-12　■ 営業日／月〜金 6:00〜23:00　土・日 8:00〜22:00　■ 定休日／年末年始

NG **2**

問題！

スピード感を表現するために斜め配置にしてみたけど、文字にもメリハリをつけたほうが良さそう。

NG **1**　ジムの特徴が
伝わってこない

クライアント
ジムの特徴である「20分」を
大きくして目にとまるように
してほしいな。

デザイナー
スピード感を出すことだけに
意識がいっていたな。文字
にメリハリをつけてみよう。

NG **2**　写真が文字に干渉して
可読性が悪い

クライアント
黒い文字色だと背景の写真
と同化していて読みにくいね。
もっと文字を見やすくしてく
れないかな。

デザイナー
写真をそのまま使うだけで
はダメなんだな…。切り抜き
して背景の色を変えてみよう。

写真を切り抜いてコピーにメリハリを

NG
1

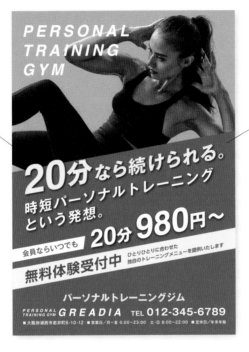

OK
1

「20分」を目立たせてみたけど、まだインパクトが足りないな。

解決！

コピーのフォントを太く、大きくしてみたら目立ってきた。写真の切り抜きと背景の色も良い感じ。

NG
1　伝えるべき情報を明確にしよう

クライアント
「20分」は目立つようになったけど、まだ決め手に欠ける感じがするね。金額も大きくしてみたらどうだろう。

デザイナー
もう一度情報を整理して、特徴が伝わるようなコピーのレイアウトを考えてみよう。

OK
1　フォントのサイズで、インパクトが変わる

クライアント
「20分」の文字が太く大きくなったことで、メリハリが出てきたね。画像を切り抜いたのもいい感じだ。

デザイナー
文字の色と大きさで、伝わり方が変わってくるんだね。見やすい色の組み合わせも大切。

コピーを中心としたレイアウト

OK
1

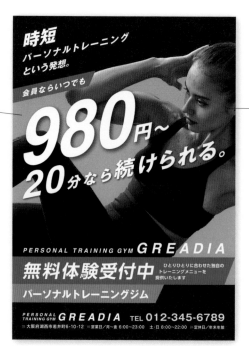

NG
1

コピーと金額が目立って時短が伝わるね！でも色にスポーティーさがほしいな。

色もスポーツの躍動感を表現したほうがいいのか…。

OK
1 ウリを目立たせて訴求力アップ！

クライアント
金額を大きくして、コピーのレイアウトを変更したことで訴求力が出てきたね！いい感じだよ。

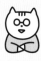

デザイナー
ターゲットに響くように、コピーのレイアウトを考えることも大切なんだね。

NG
1 色に躍動感が感じられない

クライアント
コピーは良くなったけど、色がスポーティーとはちょっと違うかな？

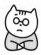

デザイナー
コピーのレイアウトだけではイメージが伝わりきらないみたい。躍動感のある配色を考えてみよう。

スポーティーな配色に変更

OK 1

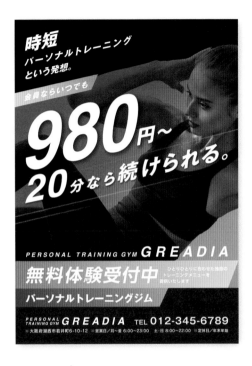

OK 2

ビジネスマンに響きそうな
かっこいい色使いで
スピード感もあるね。

燃焼系の配色で
スピード感のある
デザインになりましたね！

OK 1 ウリがダイレクトに伝わりインパクトがある

クライアント

ジムの特徴が前面に押し出されて、ターゲットに響くポスターになったね。

OK 2 色がもつイメージで表現力アップ！

デザイナー

単純に燃焼系＝赤ではなくピンク系を選んでみたことで、おしゃれな感じに仕上がった。

FONT

A-OTF ゴシックMB101 Pro B・Helvetica Bold
20分なら続けられる。

A-OTF UD新ゴ Pro DB
無料体験受付中

配色

CMYK
0 / 80 / 0 / 0

CMYK
0 / 80 / 100 / 0

スポーティーでスピード感あるデザイン

かっこいい仕上がりだね！
ありがとう！

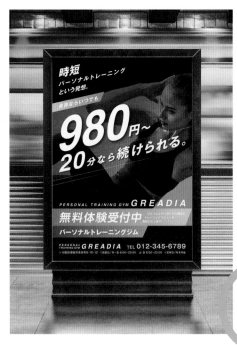

レイアウトだけでなく
色も表現の大切な要素なんだね。

GOAL!

〈納品時の会話〉

スポーティーで目を惹くデザインになったね！
すごくかっこいいよ。

クライアント

デザイナー

ひと目でジムの特徴が伝わるインパクトある
デザインになりましたね。

CASE 03 » 発酵スープごはんのお店 OPENポスター

STEP 1 発注

クライアント

クライアント
発酵スープごはん「糀」

発注内容
発酵スープごはん「糀」の開業ポスター。発酵スープと玄米ごはん、野菜たっぷりのお店のオープンポスター。身体に優しいことや手作りのよさを伝えたい。ターゲットは、OL・主婦・30〜40代。

コピー
発酵スープのごはん、あります。手作りが恋しくなったら、どうぞ。

〈 発注時の会話 〉

> 新規開業する飲食店のポスター。自慢のメニューを大きく見せて、美味しそう！体に良さそう！と思ってもらいたい。発酵スープの良さをみんなに広めてたくさんの女性に来てもらいたいな。

クライアント

デザイナー

> 健康志向の強い女性が興味をもつような、おしゃれな雰囲気が必要そうですね。

> うん、あとはお店の雰囲気や手作りのよさが伝わるデザインにしてほしいな。

クライアント

START！

がんばっている女性が、ポスターを見て食べに来てくれるといいな。今からオープンが楽しみだよ。

STEP 2 ≫ **ラフ**

ナチュラルな女性が好むデザインを意識する

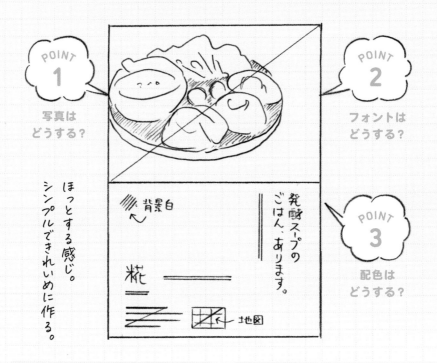

POINT 1 写真は どうする？

POINT 2 フォントは どうする？

POINT 3 配色は どうする？

ほっとする感じ。シンプルできれいめに作る。

背景白

糀

地図

発酵スープのごはん、あります。

打ち合わせメモ

・地図を入れる
・営業時間を入れる
・休日を入れる
・写真は実際のメニューを撮影予定

要望キーワード

・シンプル　　・女性が好むデザイン
・手作り　　　・温かい
・健康志向　　・美味しそう
・ナチュラル　・ほっとする
・オーガニック

THINK...

ナチュラルでおしゃれな雰囲気の女性が喜びそうなデザインを意識してみよう。店舗情報もわかりやすくしないとな。

\ POINT 1 /

メインの写真選考をどうするか？

素材として頂いた写真の中から、構図を考えるための写真探し

カメラマンが撮影した写真の中からポスターに合う写真を選んでみよう。

\ POINT 2 /

フォントは何を選ぶ？

発酵スープのごはん

発酵スープのごはん

発酵スープのごはん

手作り感があり、体にいい
印象を与えるフォント選び

きちんとした雰囲気をもちながら
も、女性らしさのある柔らかい
フォントを選ぼう。

\ POINT 3 /

配色はどんな感じに？

ナチュラルで温かみのある
自然な色を考える

野菜や玄米の素朴で自然な色を使
い、温かみを感じる配色を意識し
よう。

写真をツートーンで配置してみた

NG 1

料理は美味しそうだが、手作り感をもっと伝えてほしいな。

発酵スープの
ごはん、あります。

手作りが恋しくなったら、どうぞ。

糀
KOUJI

自然派食堂 KOUJI

Open 11:00 / Close 23:00
Holiday Monday　Tel 012-345-6789
〒959-1872 福岡県野田市六中町3-6-11
HP | https://www.kouji.com

NG 2

問題！

シンプルでおしゃれだけど、情報が伝わりにくいデザインになってしまった。

NG 1 **写真が小さく
雰囲気が伝わらない**

クライアント
もっと写真を大きくしたほうが、料理の美味しさが伝わるんじゃないかな。

デザイナー
紙面を二分割したことでこちんまりとしてしまったかも。写真を主役にしてインパクトを出してみよう！

NG 2 **ありきたりのデザインに
なっている**

クライアント
シンプルでおしゃれな雰囲気はあるけど、もっと手作り感を出してほしいな。

デザイナー
ツートーンはわかりやすくおしゃれ感を出せるけど、それだけじゃダメなんだね。

全面に写真を入れてみた

手作りが恋しくなったら、どうぞ。

糀 KOUJI 自然派食堂 **KOUJI**

Open 11:00 / Close 23:00
Holiday **Monday** tel 012-345-6789

〒959-1872 福岡県野田市六中町3-6-11
HP | https://www.kouji.com

発酵スープの
ごはん、
あります。

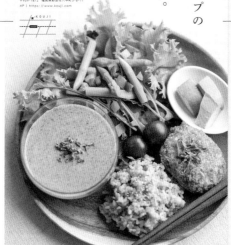

OK 1

全面に写真を入れてみてインパクトは出たけど、もう少し工夫したいところ。

NG 2

シンプルでわかりやすいけど、"手作り感"がイマイチ伝わってないかも…。情報も散らかっている感じ。

OK 1 写真が目立ち インパクトアップ！

クライアント
全面に写真を入れたことで、料理の美味しさが伝わってくるようになったね。

NG 2 まだ手作り感が 足りない？

クライアント
写真が大きくなってインパクトは出たけど、まだまだ手作り感が足りない感じ。

デザイナー
写真を大きく使うことで、インパクトが出たのはよかった！

デザイナー
この写真ではダメみたいだ。手作り感が伝わる写真を選んでみよう。

手を入れた写真を使用

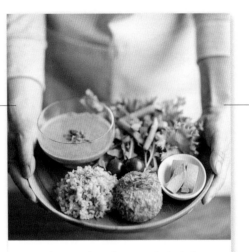

NG
1

OK
1

いい感じにまとまってきた。コピーをもう少し目立たせてほしいな。

解決！

手が入った写真に変更して"手作り感"を演出することに成功。

発酵スープのごはん、あります。

手作りが恋しくなったら、どうぞ。

自然派食堂 KOUJI
Open 11:00 / Close 23:00　Holiday Monday　Tel 012-345-6789
〒959-1872　福岡県野田市六平町3-6-11　HP | https://www.kouji.com

NG
1
コピーを
写真の上に配置

OK
1
手が入って
手作り感がアップ

クライアント
写真にばかり目がいってしまうから、コピーをもう少し目立たせてほしいな。

クライアント
手が入った写真にしたことで、"手作り感"がアップしたね！いい感じだ。

デザイナー
お店の雰囲気を伝えるコピーは写真の上に配置して、お店の情報とは分けてみよう。

デザイナー
写真一枚で伝わり方が違うんだ。イメージにあった写真を選ぶって大切。

コピーやロゴの配置を変更

OK 1

情報が整理されて、お店の雰囲気が伝わりやすくなったね。

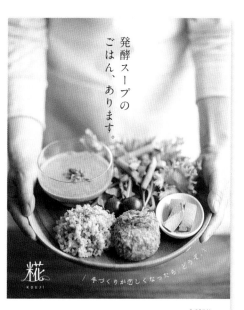

発酵スープの
ごはん、あります。

糀
KOUJI

手づくりが恋しくなったら、どうぞへ

自然派食堂 KOUJI
Open 11:00 / Close 23:00　Holiday Monday　Tel 012-345-6789
〒959-1872 福岡県野田市六平町3-6-11　HP https://www.kouji.com

OK 2

全体のバランスがすごく良くなりました。

OK 1　写真と文字に一体感が出た

クライアント

雰囲気が伝わるデザインになったね！サブコピーをあしらいにしたのもすごくいい。

OK 2　シンプルに情報が整理された

デザイナー

雰囲気を壊さないように文字は小さく。でも大事なところを太字にすることで伝わるデザインになったぞ。

FONT

A-OTF A1明朝 Std Bold
発酵スープ

TA-ことだまR
手づくりが恋しくなったら

配色

CMYK
0 / 0 / 0 / 100

CMYK
50 / 100 / 100 / 0

シンプルで情報が伝わるポスターに

とても良い雰囲気だね！
ありがとう！

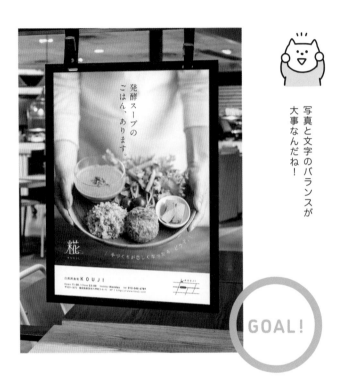

写真と文字のバランスが
大事なんだね！

GOAL!

〈 納品時の会話 〉

ナチュラルな優しい雰囲気で、手作り感が伝わっ
てくる女性の目を惹きそうなデザインだ。

クライアント

デザイナー

写真と文字のバランスを考えて配置することで、
全体をうまくまとめることができました。

CASE 04 » 邦画のロードショーポスター

STEP 1
発注

クライアント

クライアント
映画「明日、結晶となる日。」の制作会社

発注内容
4人の人物の短編映画ポスター。透明感、抜け感のある
ような物語を感じさせるデザインがいい。ターゲットは、
学生・OL・主婦・30代〜40代。

コピー
それぞれの心に留まる、その人は忘れた。あなたは風景。

〈発注時の会話〉

> この映画は登場人物の心模様を情緒的に描いて
> いる作品なんだ。物語をクリアな感じで伝えた
> いから、透明感とか抜け感のあるデザインにし
> てほしいな。

クライアント

デザイナー

> どうやって透明感や抜け感を表現するかがポイ
> ントになりますね。写真は支給されますか？

> 写真は支給だね。何枚かあるから、その中から
> 世界観が伝わるインパクトのあるやつを選んでよ。

クライアント

START!

**作品の雰囲気が伝わって、話題になるような
ポスターができるといいな。**

STEP 2 ≫ ラフ

広がりのある透明感を意識する

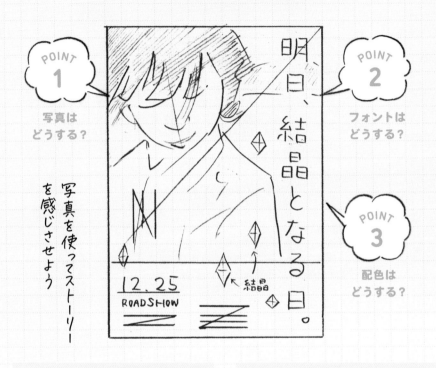

打ち合わせメモ

・作品タイトルは
「明日、結晶となる日。」

・12月25日公開

・写真は支給

要望キーワード

・透明感　　・ハートフル

・抜け感　　・情緒的

・物語を感じる

THINK…

**透明感と抜け感を意識して、心に響くデザインを
考えよう！**

どうする？
どうする？

\ POINT 1 /

メインの写真選考をどうするか？

レギュレーションにも気を配り写真を選定する

作品の印象的なシーンから、透明感や抜け感を感じる写真を選ぼう。

\ POINT 2 /

フォントは何を選ぶ？

明日、結晶となる日。
　　明日、結晶となる日。
明日、結晶となる日。

作品の世界観を崩さない
フォント選び

作品のイメージに合わせて、透明
感や抜け感を感じる細身のフォン
トを選ぼう。

\ POINT 3 /

配色はどんな感じに？

透明感がある色はどんな色
か考える

作品のイメージに合う、ソフトで
クリアな配色を意識しよう。

写真をダイナミックに配置

NG 1

イメージは良いんだけど、まとまりすぎていてピンとこない感じ。抜け感がほしいよね。

明日、結晶となる日。

それぞれの心に留まる。
その人は忘れた。
あなたは風景。

12.25
ROADSHOW

平道弘子　小佐政昭

美季晃一　遠都真社　西河佐希子

原作：明日、結晶となる日
［ロミ・P 2016］

監督：間鞠子　脚本：金子久美子
www.asuknaru.com

NG 2

写真は目立つけど、依頼内容は透明感・抜け感。抜け感はどうしたら表現できるだろう。

NG 1 作品のイメージと合わない

クライアント
写真は良いんだけど、全体がまとまりすぎていて、ちょっと無難な感じがする。

デザイナー
写真を大きく配置することで作品の印象を押し出したつもりだったけど、ちょっと違ったみたい。

NG 2 堅くまとまってしまい、抜け感が足りない

クライアント
なんだか堅い感じがするね。もっと抜け感を出してほしいな。

デザイナー
抜け感ってどう表現すればいいのかな？もっと余白を増やしてみようかな…?

思い切って余白を入れてみた

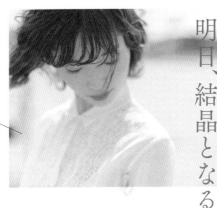

明日、結晶となる日。

それぞれの心に留まる、
その人は忘れた。
あなたは風景。

12.25
ROADSHOW

平道弘子　小佐政昭

天多晃一　遠藤直社　西河佐希子

原作：明日、結晶となる日
（コミックス版）
監督：塩賀子　脚本：金子久美子
www.asuknaru.com

余白を入れてみた。
少し抜け感が出てきたかな？

抜け感は出てきたけど、透明感もしっかり表現してほしい。タイトルが目立たなくなったかも？

OK 1 余白で抜け感を表現

クライアント
余白が増えたことで、軽さが出てきたね。いい感じの抜け感だ。

デザイナー
ゆとりのあるレイアウトが抜け感を生むんだね。余白って大切。

NG 1 透明感が足りない

クライアント
まだ作品のイメージに合わない感じ。もっと透明感のあるデザインにできないかな？

デザイナー
透明感はどうやったら出せるかな？写真に青みを加えてみたらどうだろう…？

さらに余白を入れ、写真に青みを入れた

NG 1

透明感と抜け感はよい感じ。タイトルに遊び心とインパクトがほしい。

それぞれの心に宿る、
その人は忘れた。
あなたは風景。

明日、結晶となる日。

12.25
ROADSHOW

平道弘子　小佐政昭
榮季真一　酒那真杜　西河佐希子

原作：明日、結晶となる日
［コトノハ asui］
監督：関知子　脚本：金子久美子
www.asuknaru.com

NG 2

抜け感を意識しすぎてタイトルがおろそかになっていたかもしれない。

NG 1　重心が下に寄ってバランスが悪い

クライアント

写真の色味が変わったことで、透明感は出てきたけど、ちょっとバランスが悪くないかな？

デザイナー

抜け感や透明感の表現ばかりに集中してしまい、全体のバランスが見えていなかった。

NG 2　タイトルに工夫が足りない

クライアント

ちょっとタイトルが単調じゃないかな？ もう少し動きがあったほうがいい気がする。

デザイナー

もっと文字を大きくしてみようかな。リズム感を意識して文字の配置を考えてみよう。

タイトルに動きをつけた

OK 1

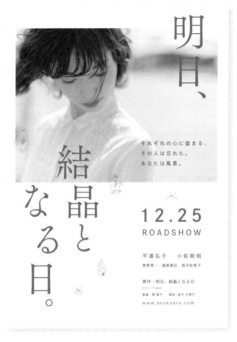

明日、

結晶となる日。

それぞれの心に留まる、
その人は忘れた。
あなたは風景。

12.25
ROADSHOW

平通弘子　小佐政昭
美季晃一　遠部真社　西河佐希子

原作：明日、結晶となる日
［コミック p.nal］
監督：関聡子　脚本：金子久美子
www.asuknaru.com

タイトルに動きが出てインパクトが出たね。印象的で良い感じにまとまったね。

OK 2

イメージを崩さないインパクトのあるタイトルになりましたね！

OK 1 バランスの良い
文字配置

クライアント
タイトルを離すことで動きがついたね。バランスもいい感じ。

OK 2 文字サイズの変化で、
視線を誘導

デザイナー
漢字とかなで大きさを変えて、文字をずらして配置。タイトルにリズムが生まれた！

FONT

FOT-筑紫Aオールド明朝 Pr6 R
結晶となる日。

A-OTF 秀英角ゴシック銀 Std B
それぞれの心に留まる

配色

CMYK
90 / 40 / 30 / 0

CMYK
3 / 2 / 3 / 0

情緒的でインパクトあるデザイン

透明感や抜け感があって、物語を感じさせる良いデザインだね。ありがとう。

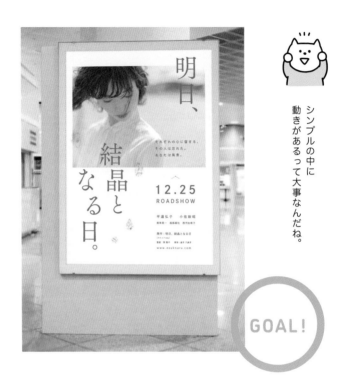

シンプルの中に動きがあるって大事なんだね。

〈納品時の会話〉

> 余白を使った抜け感と透明感のある色合いで、作品の世界観が伝わってくるよ。とてもいいね！

クライアント

デザイナー

> 文字の大きさや配置をずらす、ちょっとしたひと手間で見え方を変えることができました。

CASE 05 » 5Gスマホ新商品ポスター

クライアント
携帯電話サービス（通信事業）会社

発注内容
5Gスマートフォンの新商品のポスター。新しい時代や未来を感じるような、スタイリッシュなデザインがいい。ターゲットは、学生・OL・ビジネスマン・30代〜40代。

コピー
5G　新時代は手の中へ　さぁ、未来。

クライアント

〈発注時の会話〉

弊社初の5Gスマートフォン。5Gはこれまで以上にいろいろなことができるようになるよ。新しい時代への期待感や未来を感じるデザインにしてほしい。

クライアント

新テクノロジーですね。いままでのスマートフォンとは違うことを印象づけられると良さそうですね。

デザイナー

うん、流行に敏感な学生やビジネスマンがほしくなるようなスタイリッシュさがあるといいね。

クライアント

START！

**ポスターを見て予約が殺到するといいな。
5Gスマートフォンの代表商品にしたい。**

期待感を持てる、かっこよさを意識する

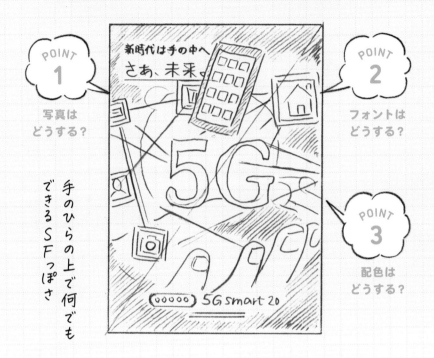

打ち合わせメモ

- 予約販売の文字を入れる
- エリアに関する注意書きを入れる

要望キーワード

- スタイリッシュ
- クール
- 未来的
- 期待感
- フューチャー
- 新しい
- テクノロジー
- 始まり

THINK…

未来を感じる、かっこいいデザインにしたいな。

どうする？
どうする？
どうする？

\ POINT 1 /

メインの写真選考をどうするか？

複数の写真を組み合わせることを意識する

回線のイメージや、テクノロジーを感じるモチーフを集めてみよう。スマートフォンの写真があると商品をイメージしやすそうだ。

\ POINT 2 /

フォントは何を選ぶ？

さぁ、未来。
　　　　さぁ、未来。
さぁ、未来。

シンプルでスタイリッシュなフォント選び

フォントを加工したり、効果をつける場合は、シンプルでフラットなフォントのほうが扱いやすいな。

\ POINT 3 /

配色はどんな感じに？

テクノロジーや未来を感じる色を考える

技術的なイメージをしやすい、シャープで、先進的な配色を意識しよう。

スマホなのでテクニカルな写真を使ってみた

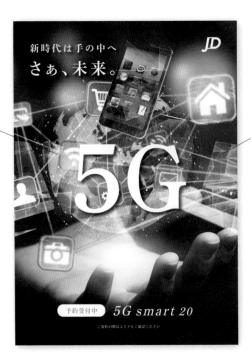

イメージが伝わりにくいな。文字も読みにくい。

テクニカルなイメージ優先で他の情報が伝わらないのかも…。

NG 1 インパクトが足りない

クライアント
５Gを大きくして中央に配置したのはいいけど、目立たないね。もっと未来感がほしいな。

デザイナー
大きくすれば目立つわけじゃなかった。未来感を出しつつ目立たせるにはどうしたらいいんだろう…。

NG 2 文字の可読性が悪い

クライアント
なんだかごちゃごちゃしていて、文字が読みにくいね。もっと見やすくならない？

デザイナー
テクニカルなイメージを出したくて画像をいろいろ配置したせいで文字情報が埋もれてしまった…。

5Gをネオンにしてみる

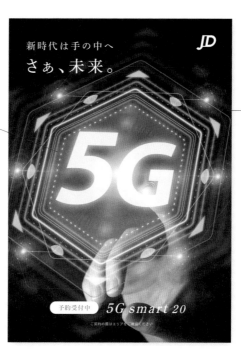

NG
1

5Gをサンセリフ体にしてネオンっぽくしてみた。インパクトは出たけど…。

NG
2

インパクトは出たけどスマートフォンのイメージが湧かないな。

NG
1
文字を加工して、インパクトを出す

クライアント
5Gをネオン調にしたことで、未来感とインパクトが出てきたけど、ちょっと違うかな？

デザイナー
文字に効果を与えることで、インパクトを出すことができるんだね。もう少しスッキリさせたいな。

NG
2
写真選びで伝わり方が変わる

クライアント
うーん、真ん中の写真は何の写真かな？ もっとスマートフォンらしさがほしいな。

デザイナー
未来っぽくて5Gを目立たせることができる画像を選んだけど、本質を忘れてしまっていた…。

スマホを手に持った写真に変更

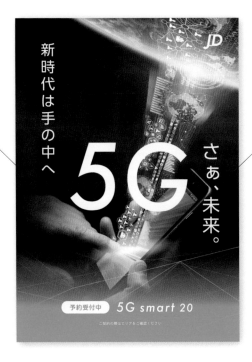

新時代は手の中へ

JD

5G

さぁ、未来。

予約受付中　5G smart 20

ご契約の際はエリアをご確認ください

OK 1

スマホを手に持った写真は、わかりやすくて良いね！コピーともよく合う。

NG 1

下部分をグラデーションにしたけど、手とスマホが目立たないかも。

OK 1 商品とマッチした写真で直感的に

クライアント

パッと見てスマートフォンのポスターだとわかるようになったね。いい感じだ。

NG 1 あしらいが悪目立ちしている

クライアント

グラデーションの主張が強すぎないかな？スマートフォンの写真が目立つようにしてほしい。

デザイナー

キーワードイメージを重視しすぎていたかも…。わかりやすい写真を選ぶって大切。

デザイナー

文字の可読性をあげるために下部分をグラデーションにしたけど、悪目立ちしている感じ…。

グラデーションを消してみた

OK
1

スッキリしてコピーも写真も目立つデザインになったね。

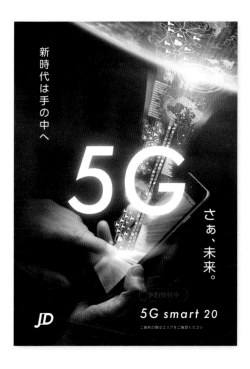

OK
2

無駄なあしらいは入れず、シンプルにして正解でした！

OK
1

**写真とコピーが
補完し合う関係に**

クライアント

写真とコピーに一体感があっていいね。未来がすぐそこまで来ている感じがするよ。

OK
2

**メッセージが伝わる
シンプルなレイアウト**

デザイナー

文字のサイズや配置を再検討。スッキリおさまった！

F
O
N
T

A-OTF UD新ゴ Pro R
新時代は手の中へ

Futura Medium Italic
5G smart 20

配色

CMYK
0 / 100 / 100 / 0

5Gとコピーに合ったデザイン

5Gも目立つしコピーに合う
写真も良い感じ。ありがとう。

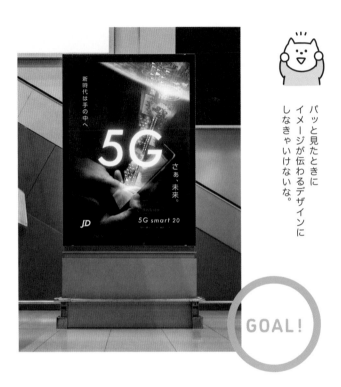

パッと見たときに
イメージが伝わるデザインに
しなきゃいけないな。

〈 **納品時の会話** 〉

> このスマホでなんかすごいことができそうだ、
> という期待感が持てるデザインだね。僕もこ
> のポスターを見てワクワクしたよ。

クライアント

デザイナー

> イメージで作るだけではなく、コピーと合う
> デザイン、商品が伝わるデザインも考えていく
> ようにします。

CASE 01 » テクノロジー企業の名刺

STEP 1
発注

クライアント
テクノロジー企業

発注内容
テクノロジー企業の名刺制作。テクノロジーのイメージを与えるモチーフを使用し、スタイリッシュなデザイン。ブラックを基調。ターゲットは、20代後半〜30代後半ぐらいの社員が所属する企業。

クライアント

〈 発注時の会話 〉

弊社は比較的若いテクノロジー企業で、20代後半〜30代後半の社員がほとんどなんだ。だから名刺はスタイリッシュな印象で信頼を得られるようなデザインでお願い。ベースの色は黒で。

クライアント

デザイナー

ベースが黒ならモノトーンにすることで、フォーマル感を出せそうですね。テクノロジーのモチーフは何がいいでしょう？

そうだね…洗練された雰囲気で技術力のあるテクノロジー企業っぽさが出るやつだとうれしいな。

クライアント

START!

お渡ししたときに、信頼感を持っていただけるような名刺になるといいな。

スタイリッシュで信頼感あるデザインを意識する

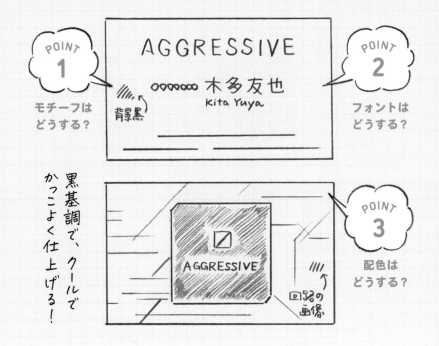

POINT 1 モチーフはどうする？

POINT 2 フォントはどうする？

POINT 3 配色はどうする？

AGGRESSIVE
木多友也
Kita Yuya
背景黒

黒基調で、クールでかっこよく仕上げる！

AGGRESSIVE
回路の画像

打ち合わせメモ

- ロゴを入れる
- テクノロジーのモチーフを入れる（入れ方注意、さりげなく）
- 黒基調←モノクロ配色考える
- スタイリッシュなフォント

要望キーワード

- テクノロジー
- 信頼
- フォーマル
- 堅実
- スタイリッシュ
- スマート

THINK…

スタイリッシュさを保ちつつ、信頼感を与えるデザインを意識してやってみよう。

ロゴに合わせてブラックにまとめる

NG
1

なんかすごい
暗い印象がするんだけど…。

NG
2

問題！

黒の面積が多かったので、
暗い印象を与えてしまったな…。

NG
1
黒ベタが圧迫感を
与えている

クライアント
なんかすごく暗いよね？ブラックを基調にとは言ったけど、さすがにやりすぎだと思うんだけど…。

デザイナー
一面を黒ベタにしたことで重い印象になってしまった。軽くなるように白色に変更してみよう。

NG
2
紙面サイズとロゴの
バランスが悪い

クライアント
裏面のロゴまわりの黒い部分だけど、名刺のサイズに対して、バランスが悪い気がする。

デザイナー
紙面に対してロゴが大きすぎたかも。もう少し小さくして、バランスを調整してみよう。

黒ベタをやめて文字を小さくしてみた

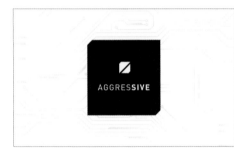

NG
1

文字が少し窮屈な感じがするね。フォントも合っていないかも？

OK
1

解決！

白に色変更することで見た目がスッキリして明るい印象に。

NG
1 フォントがイメージに合っていない？

クライアント
なんだか窮屈で読みづらいね。もう少しスタイリッシュさがほしい。

デザイナー
丸みのあるフォントはイメージと合わなかったな。フォントを選び直して、情報ももう少し整理しよう。

OK
1 黒ベタから白に色変更でスッキリした印象に

クライアント
表面が白くなったことで、明るい印象が出てきたね。裏面のロゴもいいバランスだ。

デザイナー
色が相手に与える印象を考える必要があった。

会社名・氏名と情報などの整理をしてみた

OK 1

AGGRES**SIVE**

MANAGER

木多 友也 Kita Yuya

〒020-0502 愛知県いすみ市あかね町 4-6
tel 030-1234-5678　mail info@kita_yuya.email.jp

雰囲気良くなったね！
でも、なんかスッキリ
しすぎてない？

NG 1

AGGRES**SIVE**

情報部分のまとまりを良くしつ
つ、もう少しかっちりとした感
じを出したい。

OK 1 情報が見やすく
スタイリッシュに

クライアント
すごく見やすくなって、かっ
こよくなったよ！

デザイナー
丸みのあるフォントからフラッ
トなフォントに変更して正解！
情報もうまくまとまった！

NG 1 全体的にインパクト
が足りない

クライアント
スッキリしているけど、なん
だか物足りない感じがするね。
もうひと工夫できないかな？

デザイナー
インパクトを出すにはどうし
たらいいだろう。何か使え
る要素はないかな？

ロゴのイメージをデザイン要素に

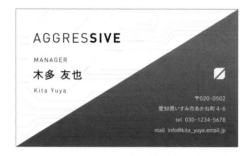

テクノロジーのイメージが伝わるスタイリッシュなデザインになったね！

デザインも文字組みもバランスよくビシッと決まりましたね！

OK 1 白黒から3色配色に変更

クライアント

全面をグレーにし、黒い部分の透過率を上げたことで、配線が浮き上がりテクノロジー感が増したね。

OK 2 ロゴの要素をデザインに盛り込んだ

デザイナー

ロゴのデザインに合わせて斜めに二分割したことで、インパクトが出たぞ！

FONT

DINPro Regular
MANAGER

A-OTF 秀英角ゴシック銀 Std L
愛知県いすみ市あかね町

配色

CMYK
0 / 0 / 0 / 100

テクノロジーを表現したスタイリッシュデザイン

すごくかっこよく
仕上がったね！

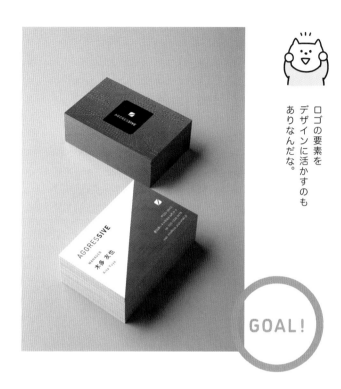

ロゴの要素を
デザインに活かすのも
ありなんだな。

GOAL!

〈 納品時の会話 〉

洗練された雰囲気で技術力のあるテクノロジー
企業っぽさが出ていてうれしいよ。

クライアント

デザイナー

ロゴの要素が良いアクセントになりました。
モチーフから要素を抽出することでデザイン
の幅が広がりますね。

CASE 02 ≫ 税理士事務所の名刺

STEP 1
発注

クライアント
税理士事務所

発注内容
税理士事務所の名刺制作。クリーンで安心感のある印象を与えるデザイン。堅苦しい印象ではなくカジュアルな印象を与えたい。ターゲットは、20代〜30代の比較的若めの税理士さん。
別途完成しているロゴを入れる。

クライアント

〈発注時の会話〉

カジュアルなデザインで、税理士の堅いイメージを払拭してさわやかにしたい。うちの事務所の若手社員にも名刺を通じて事務所や税理士の仕事に愛着を持ってもらいたいな。

クライアント

デザイナー

カジュアルでさわやかな印象を与える、色設計がポイントになりそうだな。

お金を取り扱う仕事だから、クライアントにはクリーンで安心なイメージを持ってもらえるようにしたいね。

クライアント

START！

税理士の堅いイメージを一新するさわやかなデザインになるといいな。

カジュアルさを意識する

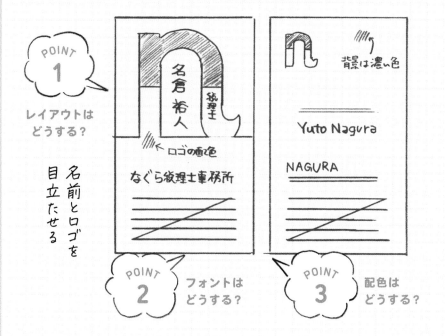

POINT 1
レイアウトは
どうする？

名前とロゴを目立たせる

名倉
裕人
税理士

← ロゴの画色

なぐら税理士事務所

背景は濃い色

Yuto Nagura

NAGURA

POINT 2
フォントは
どうする？

POINT 3
配色は
どうする？

打ち合わせメモ

- ロゴを入れる（別途完成済）
- 裏面は英語表記
- カジュアルなレイアウト
- 親しみの出る角のないフォント
- クリーンな配色（ブルー系？）

要望キーワード

- カジュアル ・優しい
- クリーン ・柔らかい
- 安心感 ・親しみ
- さわやか

THINK...

**安心感やクリーンさは配色で、カジュアルさは
デザインで表現できそうだな。**

ロゴを大胆に使ってカジュアルなデザインに

NG 1

名倉 裕人

税理士

なぐら税理士事務所

810-0021
兵庫県朝多郡大月町片浜 5-1-3
Tel 012-236-789
Fax 012-236-787
yuto.nagura@abcde.fgh.co

ロゴをデザインの一部として使わないでね。ロゴが目立ちすぎ？

NG 2

Certified Public Tax Accountant

Yuto Nagura

NAGURA
certified tax accountant office

810-0021 5-1-3,Katahama,
Otsuki-cho,Hata-gun,Hyogo
Tel 012-236-789
Fax 012-236-787
yuto.nagura@abcde.fgh.co

ロゴのマニュアルを確認しなきゃ。

NG 1 ロゴを使用してとは言ったけど…

クライアント
ロゴはレギュレーションマニュアルが決まっているので、デザインの一部にはしないでください。

デザイナー
ロゴを扱うときのルールの確認を怠ってしまい怒られた。レギュレーションマニュアルは必ず確認すること。

NG 2 オブジェクトの悪目立ち

クライアント
裏面はロゴの水色部分が浮いて見える。もっと馴染む感じにならないかな？

デザイナー
ロゴに明るい色が入っているため暗い背景の上に置くとロゴが悪目立ちする感じ。背景色を変えてみよう。

ロゴの色を使ってシンプルなデザインに

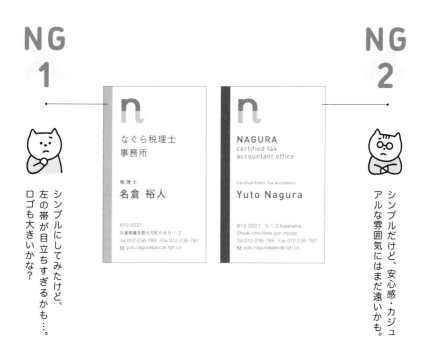

NG 1

シンプルにしてみたけど、左の帯が目立ちすぎるかも…。ロゴも大きいかな?

NG 2

シンプルだけど、安心感・カジュアルな雰囲気にはまだ遠いかも。

NG 1 あしらいの悪目立ち

クライアント

ロゴの色を帯に使ったのはいいけど、白くなってシンプルになった分、帯に目がいっちゃうね。

デザイナー

あしらいが目立ってしまい、情報が伝わりにくいデザインになっていた。無駄なあしらいは削除しよう。

NG 2 希望のテイストと合っていない

クライアント

少し堅い印象かな。もう少しカジュアルな雰囲気にしてほしいな。

デザイナー

シンプルとカジュアルは違ったみたい…。どうしたらカジュアルさを出せるかな?

社名と情報を上下で色分けしてみた

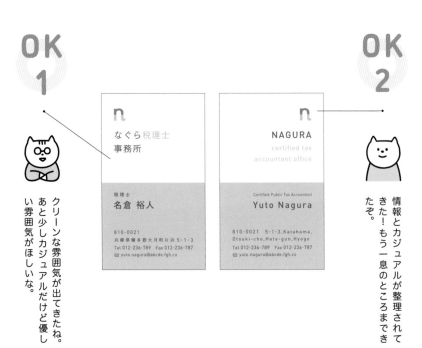

OK 1

OK 2

クリーンな雰囲気が出てきたね。あと少しカジュアルだけど優しい雰囲気がほしいな。

情報とカジュアルが整理されてきた！もう一息のところまできたぞ。

OK 1 色でグルーピングしてわかりやすく！

クライアント
白と水色のツートーンでクリーンなさわやかな雰囲気が出てきたね。

デザイナー
社名と情報を色分けしたことでグルーピングが強化された。色もさわやかでいい感じ。

OK 2 全体にまとまりが出てきた

クライアント
いい感じでまとまってきている。もう少し優しい雰囲気がほしいかな。

デザイナー
ロゴの色を使うと全体がまとまった。あとはカジュアルさを崩さずに、優しさを感じるあしらいを考えよう。

ロゴのイメージをデザインに反映

OK 1

OK 2

n

なぐら
税理士
事務所

税理士
名倉 裕人

810-0021
兵庫県幡多郡大月町片浜 5-1-3
Tel 012-236-789　Fax 012-236-787
✉ yuto.nagura@abcde.fgh.co

n

NAGURA
certified tax
accountant office

Certified Public Tax Accountant
Yuto Nagura

810-0021　5-1-3,Katahama,
Otsuki-cho,Hata-gun,Hyogo
Tel 012-236-789　Fax 012-236-787
✉ yuto.nagura@abcde.fgh.co

カーブが柔らかさとカジュアルさをうまく表現しているね。9文字を等間隔に揃えた事務所名もいいね！

ロゴの要素をさりげなく入れることでいい感じにまとまりました。

OK 1　要望に合った
デザインが完成

クライアント

カーブが入ったことで柔らかい印象になったね！要望通りのイメージだ！

OK 2　9文字の事務所名を
1つのかたまりに見せた

デザイナー

事務所名もまるでロゴのようにいい感じでまとまった！

F O N T

FOT-ニューセザンヌ Pro M
なぐら税理士事務所

こぶりなゴシック StdN・DINPro Regular
兵庫県幡多郡大月町片浜5-1-3

配色

CMYK
65 / 0 / 15 / 0

CMYK
80 / 70 / 70 / 0

さわやかで柔らかく、カジュアルなデザインに

クリーンだけどカジュアルで優しい雰囲気があって気に入ったよ。

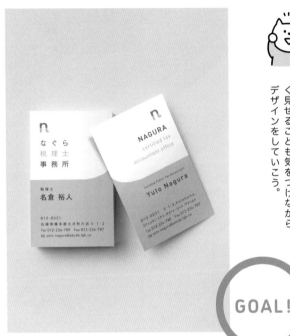

ロゴの扱いや事務所名をより良く見せることも気をつけながらデザインをしていこう。

GOAL!

〈納品時の会話〉

初稿ではレギュレーションが守られていなくてどうなることかと思ったけど、最終的にすごくいい名刺ができたよ。ありがとう。

クライアント

ロゴ以外の写真やフォントなどにも規約があるので、法的な部分も含めてしっかり確認をしてからデザインをするように心がけます。

デザイナー

CASE 03 » カリスマ美容師の名刺

STEP 1
発注

クライアント

ヘアサロン

発注内容

カリスマ美容師の名刺制作。洗練されたシンプルでおしゃれなデザイン。美容師歴は20年で、都内にある美容室で勤務。人気のモデルさんの担当もする。Instagramのフォロワーは1万人超え。

クライアント

〈発注時の会話〉

> 20年美容師を続けているから、業界で知名度はあるんだ。業種柄、シンプルで洗練されたおしゃれなデザインにしてほしいかな〜。

クライアント

デザイナー

> シンプル・洗練・おしゃれ…つまりスタイリッシュってことですね。

> 人気のモデルさんたちも担当しているので、彼女たちにお渡ししたときにさすが！と喜んでもらえるとうれしいな。

クライアント

START!

Instagramに載せたくなるような、センスを感じるおしゃれな名刺ができるといいな。

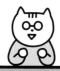

スタイリッシュを意識する

POINT **1**
写真は
どうする？

カリスマに
ふさわしい上質感

POINT **2**
フォントは
どうする？

POINT **3**
配色は
どうする？

打ち合わせメモ

・since2020 ・InstagramのID
・名前は表だけでok
・肩書はSTYLIST
・職業が伝わる写真
・洗練された印象のフォントを使う
・トーンは暗めでかっこよく

要望キーワード

・洗練された ・スタイリッシュ
・シンプル ・おしゃれな

THINK...

スタイリストさんがより一層かっこよく
思われるようなセンスのいいデザインを目指そう！

美容師だとわかりやすい写真を選んでみた

NG 1

NG 2

うーん、ちょっとスタイリッシュのイメージが違うかなぁ…。

色も暗めでかっこよくて、これがスタイリッシュだと思うんだけど…。

NG 1 スタイリッシュのイメージの相違

クライアント
これは、私の考えていた"スタイリッシュ"とは違う感じかなぁ〜。

デザイナー
えっ!?これはかっこよくて、"スタイリッシュ"だと思うんだけどな…。もう少し詳しく聞いてみよう。

NG 2 ヒアリングでイメージの擦り合わせが大切

クライアント
なんか暗いし重い感じかな。ハサミの写真もちょっと違うような…? もっとシュッとした感じがほしい。

デザイナー
クライアントさんのスタイリッシュはそんな感じなのか…。

フレームの装飾を入れてみた

NG 1

NG 1 フレームのあしらいが良く見えない

NG 1 フレームのあしらいが良く見えない

クライアント
写真をやめたのは正解。
でもこのフレームは必要かな？
まだスタイリッシュな感じも
しないね〜。

デザイナー
写真を削除した代わりにフ
レームのあしらいを入れて
みたけど、囲ったことで窮屈
な感じに。

NG 2

あしらいに意味を感じないな。
文字ももう少しデザインされた
感じがほしい。

写真が重かったのかも？ あしら
いを追加してみたけど、抜け感
がないかな…。

NG 2 文字がベタ打ち

クライアント
文字が単調でおしゃれ感が
ないなぁ〜。もう少しデザイ
ンされた感じにしてほしいな。

デザイナー
"スタイリッシュ"な装飾に
気を取られてたかな…。
サイズや字間を調整してみ
よう。

PELUQUERO
since 2020
STYLIST
RIKA INOUE

PELUQUERO
@ peluquero_risa
peluquero@rika.com
tel 012-3456-789
3-5-6,peluquero,Tokyo

Chapter 02 ｜ BUSINESS CARD 〔名刺〕

色味と文字間を調整してみた

OK **1**

OK **2**

Q
PELUQUERO
since 2020
STYLIST
RIKA INOUE

Q
PELUQUERO
@ peluquero_rika
peluquero@rika.com
tel 012-3456-789
3-5-6.peluquero.Tokyo

スタイリッシュな雰囲気が出てきたね！

文字間をあけて余白を調整したら抜け感が出てきた！色味も軽くしていい感じ。

OK **1** **文字の調整で 抜け感が出た**

クライアント
文字が小さくなっておしゃれ感が出てきたね。文字の間隔の違いで見え方が全然違うね〜。

デザイナー
サイズを小さくして余白を増やしつつ、文字間を広げることで抜け感が出てきたぞ！

OK **2** **色味を調整して、 軽やかに**

クライアント
明るい感じになったね！スタイリッシュな雰囲気が出てきた！

デザイナー
トーンを上げてより軽い印象にしてみた。紙面の1/3を白くすることで抜け感がさらにアップ！

STEP 6 >> **校了**

帯を増やしてアクセントをつける

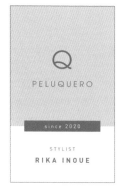

STYLIST
RIKA INOUE

RIKA INOUE

STYLIST

PELUQUERO

@ peluquero_risa
peluquero@rika.com
tel 012-3456-789
3-5-6,peluquero,Tokyo

PELUQUERO

since 2020

さらに動きが出ていい感じ！表と裏で微妙に色が違うのもおしゃれだね！

色の変更も喜んでいただけてよかったです！

OK 1 アクセントをプラスして 動きを演出

クライアント
裏と表でデザインが違うのはおしゃれだね！横の帯と縦の帯で印象が変わっていい感じだ。

OK 2 ターゲットに 合わせた色を設定

デザイナー
名刺をお渡しする層に合わせて、ピンク系の色に変更。上品からややかわいらしい印象に寄せてみました。

FONT	ITC Avant Garde Gothic Book PELUQUERO
	DINPro Bold RIKA INOUE

配色	CMYK 10 / 15 / 10 / 0
	CMYK 5 / 15 / 15 / 0

洗練されたシンプルスマートなデザイン

求めていたスタイリッシュなデザインになったね！ありがとう。

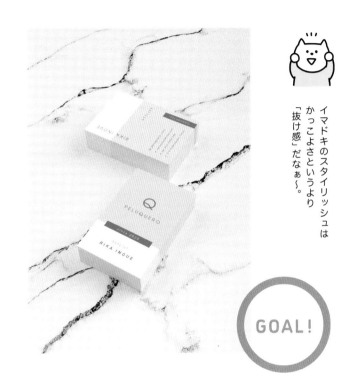

イマドキのスタイリッシュはかっこよさというより「抜け感」だなぁ〜。

GOAL!

Chapter 02 | BUSINESS CARD 【名刺】

〈納品時の会話〉

> まさにイメージしていた"スタイリッシュ"な名刺だよ！さっそくInstagramに載せさせてもらうね！

クライアント

デザイナー

> キーワードが持つイメージって普遍的じゃないんですね…。時代に合ったデザインができるようにアンテナを張っておきます。

CASE 04 ≫ クリエイティブ系出版社の名刺

STEP 1
発注

クライアント

クライアント
出版社

発注内容
出版社の社員が使用する名刺制作。余白を生かしたレイアウトで、少し遊び心のあるデザイン。フォントにこだわりたい。20代前半〜40歳ぐらいの社員の方が使用。
出勤時は私服。

〈発注時の会話〉

うちはアート系の出版物を多く出していて、社風も自由な会社なんだ。名刺も遊び心のあるデザインにしてほしいな。

クライアント

デザイナー

遊び心の表現！面白そうですね！

うんうん。あと本を扱っているから、フォントにもこだわりたいかな。

クライアント

START！

お渡ししたときに、「おっ！？」と思ってもらえる名刺ができるといいな。

出版社らしさを意識する

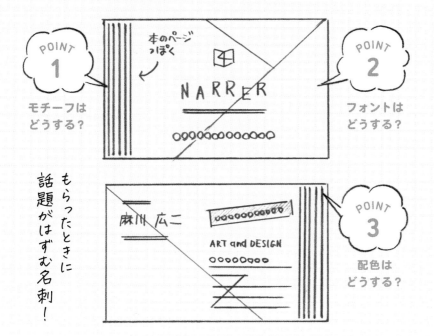

打ち合わせメモ

- 「アートな出版社」という表現を入れる
- webマガジンについての記載を入れる
- モチーフは本　・遊び心を感じるフォント
- ユーモラスな色の組み合わせ
 （反対色を取り入れる）
- 柔らかい色使い

要望キーワード

- 遊び心　　・楽しい
- アート　　・インパクト

THINK...

出版社らしさを出しながら
遊び心を表現できるといいな。

ラインを入れて本に見えるように工夫

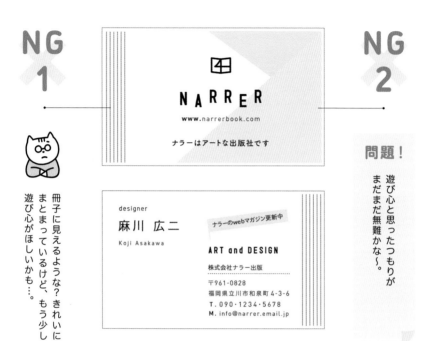

NG 1

冊子に見えるような？きれいにまとまっているけど、もう少し遊び心がほしいかも…。

NG 2

問題！

遊び心と思ったつもりがまだまだ無難かな〜。

NARRER
www.narrerbook.com

ナラーはアートな出版社です

designer
麻川 広二
Koji Asakawa

ナラーのwebマガジン更新中

ART and DESIGN

株式会社ナラー出版

〒961-0828
福岡県立川市和泉町4-3-6
T. 090・1234・5678
M. info@narrer.email.jp

NG 1 モチーフの形がとれていない

クライアント

本というより冊子かな？本をイメージするならもっと本らしさがほしいかな。

デザイナー

モチーフの形状を上手く表現できていなかったなぁ〜。どうしたら本らしく見えるか考えよう。

NG 2 きれいにまとまりすぎて無難な印象

クライアント

遊び心が足りない感じ。もっとはじけちゃって！

デザイナー

きれいに作っただけでは表現が足りなかったな。色数をもっと増やして賑やかにしてみよう。

クリエイティブ系出版社の名刺

より本らしく見えるように開いた本の形に

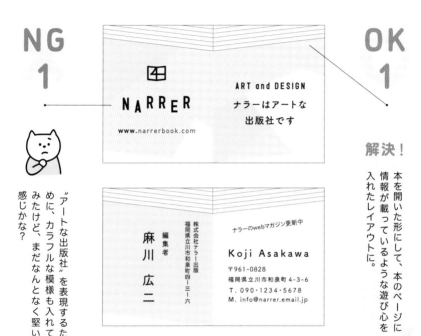

NG 1

"アートな出版社"を表現するために、カラフルな模様も入れてみたけど、まだなんとなく堅い感じかな？

OK 1

解決！

本を開いた形にして、本のページに情報が載っているような遊び心を入れたレイアウトに。

NG 1 全体的に堅さがとれていない

クライアント
色数が増えてアートらしさは出てきたね。もうちょっと崩してもいいんじゃないかな？

デザイナー
カラフルな模様を入れてみたけど、まだ遊びが足りない感じ。

OK 1 本らしく見えるデザインに成功！

クライアント
これなら本に見えるね！いい感じになってきた。

デザイナー
本を開いた形にして、情報が本に載っているようなレイアウトにしてみたら、喜んでもらえた！

文字を本の傾きに合わせ付箋をつけてみた

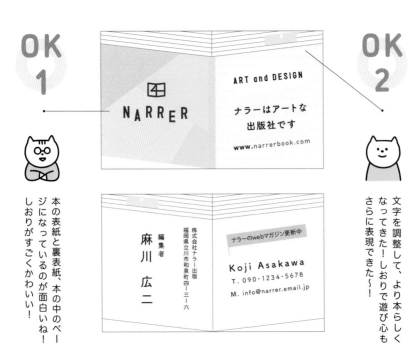

OK 1

本の表紙と裏表紙、本の中のページになっているのが面白いね！しおりがすごくかわいい！

OK 2

文字を調整して、より本らしくなってきた！しおりで遊び心もさらに表現できた〜！

OK 1 本らしさを表現する楽しいアイデア

クライアント

表面を白黒にすることで本の中ページに見立てた表現は上手いね！本を広げて手渡している感じがする！

デザイナー

もっと本らしさを印象づけたい。表紙・裏表紙・中ページの3要素をわかりやすくデザインしてみた。

OK 2 モチーフを追加して遊び心アップ

クライアント

しおりがいいアクセントになっていて、遊び心を感じるね〜。

デザイナー

文字を傾けて違和感を解消。あしらいとしてしおりを挟むことで遊び心を追加してみた。

メッセージを手書き風フォントに変更！

OK
1

OK
2

カラフルな柄もかわいかったけど、グッとメッセージが引き立つったね！

手書き風フォントや吹き出しを入れることで、より引き立ちました！

OK
1 色数を減らすことで
ノイズをカット

クライアント

カラフルな模様で満足していたけど、シンプルにすることで伝えたいメッセージがダイレクトに伝わるようになったね！

OK
2 手書き風フォントで
メッセージが引き立つ

デザイナー

手書き風フォントや吹き出しで目を引きつつ、楽しい印象にできた！

FONT

からかぜ・ふい字
ナラーはアートな出版社です

TBちび丸ゴシックPlusK Pro R
株式会社ナラー出版

配色

CMYK
0 / 20 / 15 / 0

CMYK
10 / 0 / 55 / 0

シンプルさと遊び心を両立させたデザインに

面白くて楽しいデザイン！
気に入ったよ！

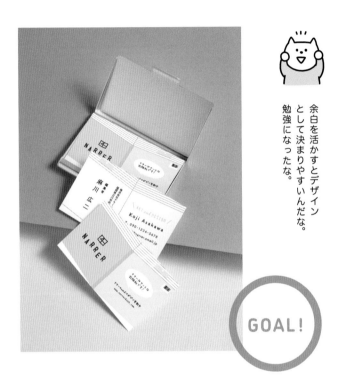

余白を活かすとデザイン
として決まりやすいんだな。
勉強になったな。

GOAL!

〈納品時の会話〉

アイデア・フォント・あしらいで、小さな名刺
の中に見事に"アートな出版社"が表現された
ね！大満足だ！

クライアント

遊び心の表現は難しかったですが、いいご提案
ができてよかったです。観察力の大切さにも
気づけました。

デザイナー

クリエイティブ系出版社の名刺

CASE 01 » ベーカリーのショップカード

STEP 1
発注

クライアント

クライアント
パン屋

発注内容
パン屋さんのショップカード制作。ナチュラルで温かみのある雰囲気のデザイン。店名が書かれたイラストと手書きのロゴを活かしたい。地域の方々に愛されている、小さなパン屋さん。木を基調としたナチュラルな雰囲気の店内。小さなイートインがある。コッペパンが人気。

〈発注時の会話〉

このロゴは自分で作ったんだよ。うちのお店で人気のコッペパンをモチーフにしているんだ。お客さんもみんなかわいいってほめてくれてね…(略)、このロゴを活かしたデザインにしてほしいな。

クライアント

デザイナー

なるほど！このコッペパンがかわいいロゴを活かしたデザインにしますね！

あとね、内装もこだわっているんだ。お店のイメージに合ったナチュラルで温かい雰囲気にしてほしいな。

クライアント

START!

お店のイメージに合ったショップカードで、たくさんのお客様にお店を覚えてもらえるといいな。

STEP 2 》 **ラフ**

ナチュラルで温かみのある雰囲気を意識する

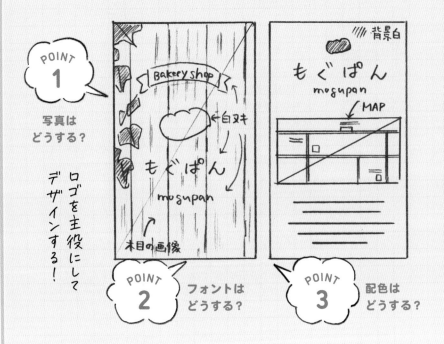

打ち合わせメモ

- 店内のイメージに合う背景
 （ナチュラルな木目調）
- ロゴの手書き文字と馴染むフォント
- パンのイメージに合う配色
- ナチュラルな色合い

要望キーワード

- ナチュラル
- かわいい感じ
- 温かみ
- 親しみ

THINK…

お店のロゴに合う、ナチュラルでかわいいデザインを意識して作ってみよう！

背景に木目の模様を使ってみた

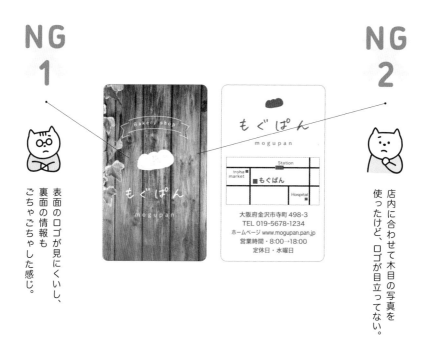

NG 1

表面のロゴが見にくいし、裏面の情報もごちゃごちゃした感じ。

NG 2

店内に合わせて木目の写真を使ったけど、ロゴが目立ってない。

NG 1 背景の写真が強すぎて、視認性が悪い

クライアント
店内をイメージしてくれたのはいいんだけど、ロゴがわかりにくいし、文字も読みにくいんだけど…。

デザイナー
木目調の写真が強すぎて、ロゴの視認性や文字の可読性が落ちてしまった。

NG 2 文字のラインが揃っていない

クライアント
裏面も、もっとスッキリとシンプルにしてほしいな。

デザイナー
中央寄せのガタガタ感がダメなのかな…。行間をあけて、ラインを整えてみよう。

ロゴの背景に白を置いてみた

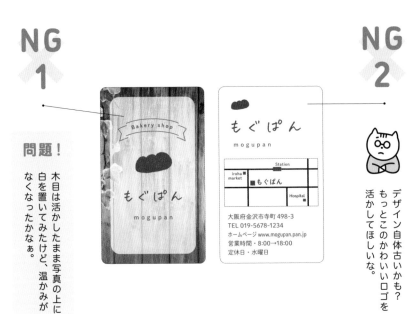

NG1

問題！

木目は活かしたまま写真の上に白を置いてみたけど、温かみがなくなったかなぁ。

NG2

デザイン自体古いかも？もっとこのかわいいロゴを活かしてほしいな。

NG 1 あしらいが古くさい

クライアント

なんかデザインが古いよね。もっと今っぽい、おしゃれな感じがほしいな。

デザイナー

写真の上に白矩形を配置することで視認性は上がったけどなんかダサい…。写真は外したほうがいいかも？

NG 2 ロゴを活かせていない

クライアント

僕が作ったロゴかわいいでしょ？お客さんにも好評だから、このロゴが活きるデザインにしてくれないかな？

デザイナー

シンプルにロゴだけを見せるデザインでもいいかもしれない。

写真を外して地図と文字を整えた

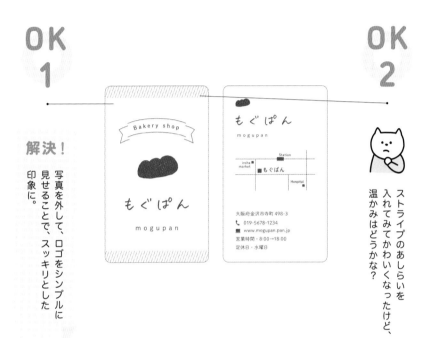

OK 1

OK 2

解決！

写真を外して、ロゴをシンプルに見せることで、スッキリとした印象に。

ストライプのあしらいを入れてみてかわいくなったけど、温かみはどうかな？

OK 1 シンプルでロゴが際立っている

クライアント
全体がスッキリしたね！ロゴがシンプルに見えていい感じだ。もう少し温かみがほしいかな。

デザイナー
写真を外して上下にストライプのあしらいを入れてみたけど、ちょっとシンプルすぎるかも。

OK 2 枠を外して、線を細くすることで抜け感アップ

クライアント
裏面もスッキリしたね！地図の店舗名だけ日本語でちょっと違和感があるかな？

デザイナー
地図を囲っていた枠を外し、道のラインを細くしたら、抜け感が出た！

表にあしらいを追加し、文字組みを整えた

OK **1**

ナチュラルでおしゃれな雰囲気のカードになったね！うれしいなぁ。

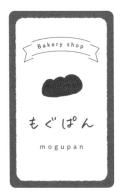

Bakery shop
もぐぱん
mogupan

もぐぱん
mogupan

Station
iraha market
mogupan
Hospital

大阪府金沢市寺町 498-3
📞 019-5678-1234
www.mogupan.pan.jp
営業時間：8:00→18:00
定休日・水曜日

OK **2**

ゆらぎのある太枠をつけたことで、よりロゴが目立つようになり、温かみも出ましたね！

OK **1** 太枠で締めと集中

クライアント
ナチュラルなイメージのフレームでロゴが際立つね！温かみも感じるよ。

OK **2** 店舗のランドマークにロゴを利用

デザイナー
太枠の効果で表のロゴも目立っている。地図の店舗のマークもロゴにしてみた。

FONT　花とちょうちょ
もぐぱん
A P-OTF 秀英丸ゴシック StdN L
大阪府金沢市寺町

配色

CMYK
40 / 60 / 90 / 30

ナチュラルで温かみのあるデザイン

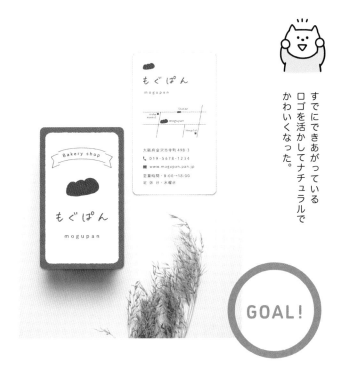

写真を入れなくても、温かみの表現はできるんだね！

すでにできあがっているロゴを活かしてナチュラルでかわいくなった。

GOAL!

〈 納品時の会話 〉

うちのお店にピッタリのナチュラルで温かみのあるショップカードができてうれしいよ。ありがとう。

クライアント

写真に頼らず、ロゴを活かせてよかったです！このコッペパンがたくさん売れますように。

デザイナー

CASE 02 » フラワーショップのショップカード

STEP 1
発注

クライアント
花屋

発注内容
お花屋さんのショップカード制作。キュートさも感じる透明感のあるデザイン。駅直結のショッピングモールや人通りの多い場所にお店を構えるチェーン店。お仕事帰りに立ち寄る方が多い。20〜30代の女性の方が多い。写真あり。

クライアント

〈発注時の会話〉

お花と一緒にお渡しできるショップカードを作ってほしい。写真に透明感があるので、キュートなデザインがいいな。

クライアント

透明感とキュートさですね、わかりました！写真がすごくすてきですね！

デザイナー

いい感じでしょ。20〜30代の女性のお客様が多いので女性が好みそうな感じにしてね。

クライアント

START！

どんなショップカードができるか今から楽しみ。お花と一緒にお渡ししたときに喜んでもらえるといいな。

STEP 2 ≫ ラフ

ピュアなかわいらしさを表現する

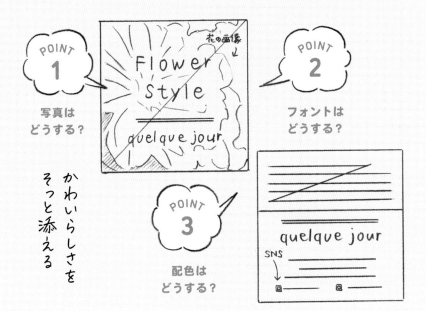

POINT **1**
写真は
どうする？

かわいらしさをそっと添える

POINT **2**
フォントは
どうする？

POINT **3**
配色は
どうする？

打ち合わせメモ

- Instagram と Twitter の ID を入れる
- Flower Style の文字を入れる
- 花の写真を支給
- 装飾的なフォントを使う
- 明度を抑えた配色でかわいらしく
- グレイッシュトーンもよさそう

要望キーワード

- キュート
- 透明感
- 女性に好まれるデザイン
- スタイリッシュ
- 柔らかい

THINK…

女性が好みそうなかわいらしいデザインを作るぞ！

花の写真を全面に配置、ピンクでまとめる

NG
1

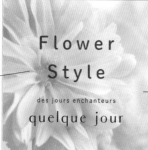

Flower
Style

des jours enchanteurs

quelque jour

Je veux vous offrir des jours
fascinants. Nous vous attendons
avec de jolies fleurs. Vivre avec des
fleurs dans votre vie quotidienne. Je
parie que ce sera génial. Je t'aiderai.

des jours enchanteurs

quelque jour

神奈川県八王子市北園 203-43
TEL 030-1234-5678
https://www.quelque_jour

📷 quelque_jour030　　🐦 quelque_jour030

NG
2

写真はすてきだけど、ちょっとかわいすぎる？スタイリッシュさがほしいな。

問題！

表も裏も単調なデザインに…。

NG
1
"かわいい"の
テイスト違い

クライアント
うーん、ちょっとかわいすぎるかな。ピンクじゃないほうがいいかも。

デザイナー
写真に合わせてわかりやすくピンクにしてみたけど、違ったか…。

NG
2
配置が単調で
面白くない

クライアント
写真はOKだよ。でももうちょっと見せ方を工夫してほしいな。

デザイナー
写真を全面に入れただけじゃ単調だったかも。写真の見せ方を考えてみよう…。

文字を黒にして締まった雰囲気に

NG 1

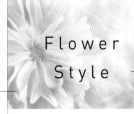

Flower
Style

des jours enchanteurs
quelque jour

写真をもっと見せたほうがいいのかな？余白があまりないのも気になる。

Je veux vous offrir des jours
fascinants. Nous vous attendons avec
de jolies fleurs. Vivre avec des fleurs
dans votre vie quotidienne. Je parie
que ce sera génial. Je t'aiderai.

des jours enchanteurs
quelque jour

神奈川県八王子市北園 203-43
TEL 030-1234-5678
https://www.quelque_jour

🅞 quelque_jour030　🐦 quelque_jour030

OK 1

解決！

色やフォントを変更して、甘すぎずスタイリッシュになってきた。

NG

1 要素の優先順位が間違っている

クライアント
せっかくすてきな写真を使っているのに、文字が邪魔でよく見えないね…。

デザイナー
写真をもっと見せたほうがいいかも。余白を増やして、文字の配置を調整してみよう。

OK

1 イメージに合ったフォントと色

クライアント
甘すぎないけど、女性らしさが出てきたね。いい感じ。

デザイナー
文字を黒にしたら引き締まった。細身のフォントに変更してスタイリッシュさもアップ！

余白を作って写真を活かしてみた

Flower Style

des jours enchanteurs

quelque jour

OK
1

すごくおしゃれになったね。
裏面がなんか窮屈すぎない？

NG
1

もう少し余白があってもいいかなぁ。あと、文字の色と大きさ・余白の調整をしないと。

Je veux vous offrir des jours fascinants. Nous vous attendons avec de jolies fleurs. Vivre avec des fleurs dans votre vie quotidienne. Je parie que ce sera génial. Je t'aiderai.

des jours enchanteurs

quelque jour

Flower Style

神奈川県八王子市北園 203-43
TEL 030-1234-5678
https://www.quelque_jour
quelque_jour030　quelque_jour030

OK 1 余白と書体で、雰囲気が出てきた

クライアント
たっぷりの余白と流れるような筆記体でとてもおしゃれになったね！いい感じ！

デザイナー
表は写真まわりに余白をつけて抜け感が出てきた。フォントをスクリプト体にしておしゃれ感もアップ！

NG 1 文字組みが甘く、窮屈感がある

クライアント
表はいい感じだけど、裏は文字が多くて窮屈な感じがするなぁ〜。

デザイナー
余白をとり、枠をつけたことで圧迫感が出てしまった。サイズと行間を調整してみよう。

文字組みを整えて余白とあしらいを追加

OK 1

表面に色が追加されて柔らかくなったね！すごくすてきだよ。

OK 2

文字組みと余白を調整して落ち着いたかわいらしいデザインになりましたね。

OK 1

色を使ってニュアンスをつける

クライアント
文字に色がつくと柔らかくなるね。店名もクリアに見えてスタイリッシュだ！

OK 2

文字組みとあしらいによる視線誘導

デザイナー
文字を小さくすることで余白を確保。行間文字間の調整でゆとりをもたせてみた。キュートさも出た！

FONT	Adobe Handwriting Ernie
	Flower Style
	Audrey Medium
	quelque jour

配色	CMYK 60 / 30 / 0 / 0
	CMYK 0 / 70 / 0 / 0

スタイリッシュでかわいいデザイン

お店のイメージにぴったり！キュートでまさに透明感！

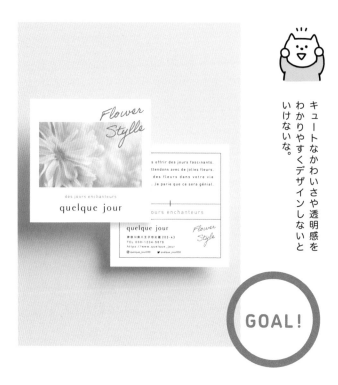

キュートなかわいさや透明感をわかりやすくデザインしないといけないな。

GOAL!

〈納品時の会話〉

この透明感たまらない〜。色合いもキュートで、お店のイメージにピッタリでうれしい！

クライアント

デザイナー

求められてる「かわいい」を汲み取って、形にできてよかったです！

CASE 03 » 歯科医院の診療案内カード

STEP 1 発注

クライアント
歯科医院

発注内容
歯医者さんのショップカード制作。清潔で優しい印象を与えるデザイン。優しい印象を与えるフォントと色合いを使用。子どもも通う地域で人気の5年前にできた新しい歯医者さん。

クライアント

〈発注時の会話〉

予約時に電話・診療時間の確認用カード。子どもを含めて家族で受診される方が多いので、優しい印象のデザインにしてほしいな。

クライアント

デザイナー

ふむふむ、子どもも怖がらずに来てくれるような、優しい印象を持ってもらいたいのですね。

そうそう。あとは医療機関なので、清潔感もあるデザインにしてね。

クライアント

START！

いつも目につくところに置いてくれるようなカードができるといいな。

STEP 2 ≫ **ラフ**

イラストを使い優しい感じを意識する

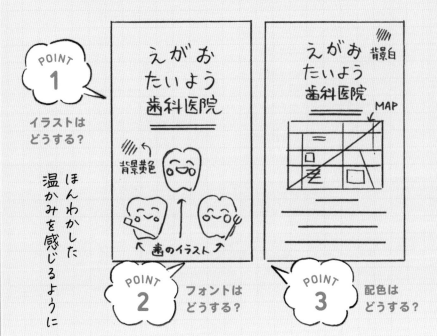

POINT **1**

イラストは
どうする？

ほんわかした温かみを感じるように

POINT **2**

フォントは
どうする？

POINT **3**

配色は
どうする？

打ち合わせメモ

・診療科、診療時間を入れる
・「ご予約」の文字を入れる
・目のつくところに置いてもらいたい！
・歯医者に関連するイラスト（親しみを感じるもの）
・優しい印象のフォント
・濁りのない明るい配色で清潔感と温かみを出す

要望キーワード

・清潔感
・優しさ
・親しみ

THINK...

優しい歯医者さんが伝わるように、清潔感と温かみのあるデザインを作るぞ！

歯をモチーフにしたイラストを入れてみた

NG
1

NG
2

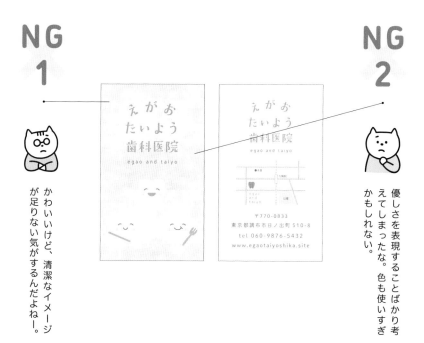

かわいいけど、清潔なイメージが足りない気がするんだよねー。

優しさを表現することばかり考えてしまったな。色も使いすぎかもしれない。

NG
1 軸にするイメージが
間違っている

クライアント
うーん、優しい感じはするけど少しイメージが違うかな。病院だし、もっと清潔感を出してほしいな。

デザイナー
優しさの表現で温かみのある色やイラストを使ってみたけど、優先するイメージが違っていたみたいだ。

NG
2 色数が多くて
まとまりがない

クライアント
なんだかまとまりがない感じがするよね。ブルー系で統一したらいいんじゃないかな？

デザイナー
子どもも来るから、キッズのイメージでと思ったけど、ブルーにしてみよう。

あしらいを入れて清潔感のある配色に変更

NG 1

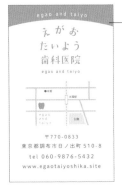

OK 1

問題！ 清潔感は出たけど全体的に寒々しいかな…。予約や診療時間も掲載しないと。

色の多用を控えることでまとまりが出た！

NG 1 要件が満たされておらずイメージも一致していない

クライアント
予約や診療時間、診療科の表記がないね。色もちょっと寒々しい感じ。もう少し温かみをプラスしてほしい。

デザイナー
依頼された要件が全部入っているか、きちんと確認しないとだな。

OK 1 配色を変えて清潔感のあるイメージに

クライアント
アーチのあしらいが優しい感じでいいね！ブルー系になったことで病院らしさが出てきたね。

デザイナー
あしらいで優しさを表現。色をブルー系に絞ったことで全体がまとまった。清潔感も出てきた！

暖色のグラデーションを使って情報も追加

OK
1

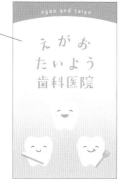

解決！

色を暖色系に変更して、情報を整理してまとまりが出てきたぞ！

NG
1

温かさや歯医者さんであることを伝えるにはどうしたらいいんだろう。。裏面もまだ寒々しい気がする。

OK
1
暖色をプラスして温かみが出た

クライアント

暖色グラデーションで優しい印象になったね。医院名と合っていて、いい感じだ！

デザイナー

表面に下のほうから暖色系のグラデーションを入れてみた。温かみが出てきたぞ！

NG
1
表と裏に温度差がある

クライアント

表面はいい感じ。裏面にも暖色系を入れてほしいな。あと歯医者らしさをもっと出せるといいんだけど…。

デザイナー

表の暖色を裏にも使おう。情報を色分けするとわかりやすくなりそうだ。歯医者らしさはどうしたら出せるかな？

あしらいをシルエットにして3色でまとめた

OK 1

OK 2

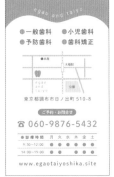

イラストに動きがあって楽しい雰囲気がするし歯のシルエットも遊び心があっていい感じ！

3色でまとめて正解でした！気に入っていただけて良かったです。

OK 1 配置の工夫でストーリーを感じさせる

クライアント
歯のイラストが親子に見えるようになったね！子どもも安心して通える感じがするね〜。

OK 2 遊び心をプラスして"らしさ"を伝える

デザイナー
あしらいを歯のシルエットにして遊び心を追加。歯医者らしさがより伝わるデザインになった！

F O N T

DSそよ風
えがおたいよう歯科医院

A P-OTF 秀英丸ゴシック StdN B
一般歯科

配色

CMYK
55 / 15 / 0 / 0

CMYK
0 / 55 / 50 / 0

清潔感があって温かみのあるデザイン

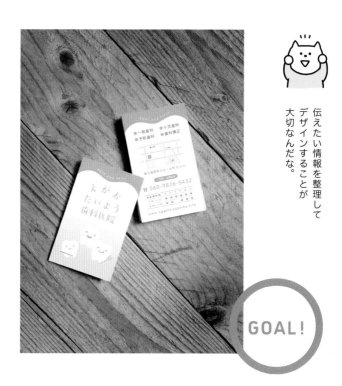

これなら手にとった方も喜んでくれそう！ありがとう！

伝えたい情報を整理してデザインすることが大切なんだな。

GOAL！

〈 納品時の会話 〉

電話番号がすぐ目につくのはいいね！かわいいイラストと遊び心で子どもにも喜んでもらえそうなデザインでうれしいよ。

クライアント

必要要件に漏れがないことは最低条件。そこから情報をどう整理して伝えていくかがデザイナーの腕の見せどころですね！

デザイナー

CASE
04 » 鮨店のショップカード

STEP 1
発注

クライアント

クライアント

寿司屋

発注内容

お寿司屋さんのショップカード制作。高級感がありつつも、イマドキのポップな和の雰囲気があるデザイン。30代40代のすし職人さんが握っている、回らない高級なお寿司屋さん。魚が泳いでいて、注文するとさばいてくれる。木目調の机が上品な雰囲気。

〈発注時の会話〉

> わりと高級な部類のお店なので「特別な日」に利用するお店として若い人たちにPRしていきたい。高級感がありつつも今っぽいポップな雰囲気を出してほしいな。

クライアント

> いいですね！高級感＋ポップで、若い人に興味をもってもらいましょう！

デザイナー

> ポップと言っても寿司屋なので、和のテイストは忘れずに入れてほしいな。

クライアント

START！

ショップカードを見た若い人たちが特別な日に当店を選んでくれるとうれしいな。

高級感とポップさを和でまとめる

POINT **1** モチーフは どうする？

高級感と親しみやすさを両立させる。

和柄

背景白

すし処 結び寿司

たて組み文字

すし処 結び寿司

背景白

POINT **2** フォントは どうする？

POINT **3** 配色は どうする？

打ち合わせメモ

- ランチとディナーの時間を入れる
- 若者にも来てもらいたい　・モチーフは和柄
- 伝統的な和柄？現代風の和柄？
- 和を感じるフォント（ポップな和風フォント？）
- 高級感を感じる配色
- 格調高いというよりはちょっと贅沢な感じ

要望キーワード

- ポップ ＋ 高級
- 和
- 今っぽい

THINK…

高級感とポップさのバランスを上手くとりながら、
若者が行きたくなる寿司屋に挑戦だ！

和のテイストと高級感漂うデザイン

NG 1

なんだか古くさいデザインに見えるんだけど…。

NG 2

すし処 結び寿司

〒二三四-〇〇五三
京都府館山市古千谷一〇二五-二
Tel〇三〇-五六七八-九二三三
昼 十一時～二時
夜 五時～十時

和と高級感を意識してみたけど、まとまりが良くないかな？

NG 1 デザインが古くさい

クライアント
うーん、前時代って感じのするデザイン。今っぽい和を表現してほしいんだけど…。

デザイナー
和と高級感を意識したつもりだったけど、感覚が古かったっぽい…。

NG 2 デザインが統一されていない

クライアント
なんだかバラバラな印象だね。和だから縦書き漢数字ってのもどうなのかな？

デザイナー
両面のバランスが悪かった。漢数字は読みにくいからやめたほうがよさそうだ。

色やフォントを変更

NG 1

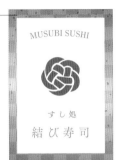

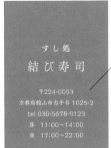

NG 2

問題!

まだ全体的に古くささが残っているような気がする…。

情報部分が読みやすくなったけど合わない気がする。別のフォントも検討してみよう。

NG 1 和柄が古さを醸し出している

クライアント
少し良くなったけど、まだ古くささが残っている感じがする。表面の柄はいらないんじゃないかな？

デザイナー
市松模様がくどすぎるのかな。枠も太すぎる気がする。もっとシンプルにしてみよう。

NG 2 フォントがテイストに合っていない

クライアント
漢数字から算用数字にしたことで見やすくなったね。まだちょっと読みにくいし、なんか違う感じ。

デザイナー
横書きにして算用数字に変更してみたけど、雰囲気がちょっと違うかな？ フォントを変えてみよう。

表の背景を取ってフォントもシンプルに

OK
1

NG
1

解決！

シンプルにすることで品も出てきた！フォントもいい感じ。

シンプルになった分、ロゴだけ強調されてしまったので、和のテイストを。

OK
1 ラインとフォントを
シンプルにして品が出た

NG
1 ロゴの主張が
強すぎる

クライアント
枠の柄を取ったら品が出てきたね〜。フォントも読みやすいしいい感じだよ。

クライアント
少しシンプルすぎる？和っぽさが出るあしらいを入れてほしいな。

デザイナー
表の和柄枠を取ってシンプルな枠にしてみた。フォントもシンプルな明朝体に変更。上品さが出てきた！

デザイナー
シンプルになった分、ロゴが目立ちすぎる感じ。あしらいを足して和のテイストに寄せてみよう。

背景色のロゴに合わせてあしらいを追加

シンプルで品があるし、和のテイストのあしらいがすごくいいね！

あしらいを追加して裏面を赤にしたことで、まとまりも出ましたね！

OK 1 シンプルなラインのあしらいで和を表現

クライアント

「すし処」にあしらいが加わったことでグッと和の雰囲気が出てきたね。縦書きもいい感じ。

OK 2 色を揃えて高級感アップ

デザイナー

裏面のロゴの赤と合わせることで両面にまとまりが出た。茶系だから高級感というわけじゃないんだな。

FONT
FOT-筑紫じオールド明朝 Pr6 R
結び寿司

Gidole Regular
MUSUBI SUSHI

配色
CMYK
40 / 50 / 70 / 0

CMYK
0 / 90 / 75 / 0

和のテイストで品のあるデザイン

品もあるし、お店の高級感も
まく表現されていてうれしいよ！
ありがとう！

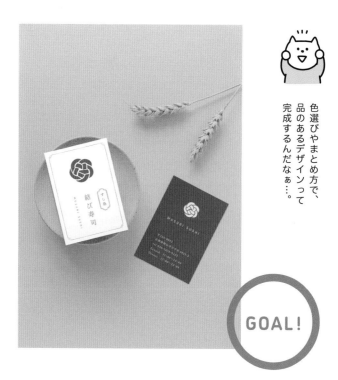

色選びやまとめ方で、
品のあるデザインって
完成するんだなぁ…。

GOAL!

〈納品時の会話〉

若い人たちに好かれそうなポップさがありな
がら、お店の高級感が伝わってくるね。早くお
店に置きたいよ。

クライアント

デザイナー

今はあまりゴテゴテさせないほうが高級感を感
じさせられるのですね。和＝和柄で思考を止めず、
もっと柔軟にデザインをしていきたいです。

　鮨店のショップカード

CASE
01 》 会計事務所の案内チラシ

STEP 1
発注

クライアント

クライアント

会計事務所

発注内容

クリーンでカジュアルな印象で広めたい。イラストなど
を使用してカジュアルなデザイン。30代前半〜40代後
半の方が働いている会計事務所。コーポレートカラーは
グリーン。

コピー

確定申告はお任せください！

〈発注時の会話〉

会計事務所って堅い感じがするけど、うちの事務
所はクリーンでカジュアルな印象で広めたいんだ。
そんな感じで確定申告に絡めたチラシをお願い。
イラストを使うといい感じになると思うけど…。

クライアント

デザイナー

イラストを効果的に使って、親しみもありつつ、
わかりやすくしますね！

頼もしいな。できれば、コーポレートカラーの
グリーンを使ってくれるとうれしいな。

クライアント

START！

たくさんの人にチラシを手にとってもらって、
お問い合わせもたくさんくるといいな。

STEP 2 ≫ **ラフ**

クリーンでカジュアルなデザインを意識する

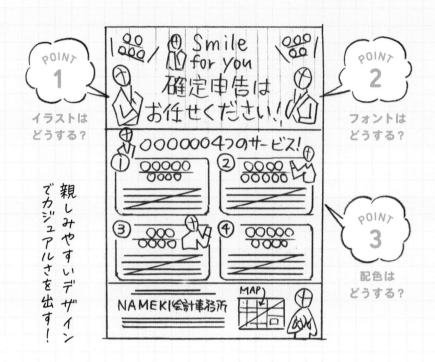

打ち合わせメモ

- Smile for you のテキストを入れる
- 地図を入れる
- サイトのURLを載せる
- イラスト使用

要望キーワード

- クリーン
- カジュアル
- 誠実
- 確定申告

THINK…

イラストとコーポレートカラーを上手く使って、クリーンでカジュアルなイメージを与えるチラシを作るぞ！

どうする？
どうする？
どうする？

\ POINT 1 /

イラスト選考をどうするか？

配置するイラストモチーフを決めてから、テイストを検討する

人物を中心にピックアップ。どんなテイストのイラストを使うとカジュアルに感じるか考えて選ぶぞ。

\ POINT 2 /

フォントは何を選ぶ？

Smile for you

Smile for you

Smile for you

きちんとした印象を与える
フォント選び

カジュアルによりすぎないよう、
きちんとした印象を与えるフォン
トを選ばなきゃ。

\ POINT 3 /

配色はどんな感じに？

コーポレートカラーを中心
に考える

コーポレートカラーのグリーンを
基調に、クリーンさやカジュアル
さを感じる配色を意識しよう。

イラストや色をたくさん使ってデザイン

NG 1

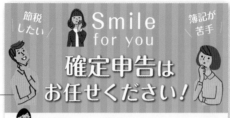

イラストが多いかな？
色もたくさんあって
チラつく感じ…。

NG 2

問題！

イラストとカラフルな色で「スマイル」を表現したかったけれど、イラストに頼りすぎ？

NG 1　イラストが多すぎる

クライアント
随分賑やかな紙面だね。
イラストを使ってほしいとは
言ったけどさすがに多すぎる
かな？

デザイナー
"スマイル"を表現するために、
人のイラストをたくさん使っ
てみたけど、ごちゃついちゃっ
たな。

NG 2　色数が多すぎる

クライアント
ストライプは目立ちすぎ、色
数も多いね…。

デザイナー
カラフルな色も楽しいイメー
ジで、"スマイル"の要素のつ
もりだったけど、もう少しシン
プルにしよう。

イラストと色数を減らして緑色を基調に

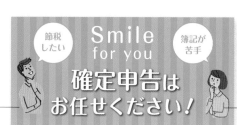

OK 1

落ち着いたけど、今度は地味な印象だね…フォントも古い印象がするな。コーポレートカラーが基調なのはうれしい。

OK 2

解決！

イラストや色数をいろいろ省いて落ち着いた。

OK 1 イラストと色数を減らした

クライアント
イラストや色を減らしたんだね。落ち着きが出たのはいいけど、ちょっと寂しいかも…。

デザイナー
イラストを減らしたら紙面が落ち着いたけど、物足りなさがある。もっとカジュアルな感じにしたいな。

OK 2 コーポレートカラーを基調に

クライアント
グリーンが基調になって、コーポレートカラーがしっかり伝わるのはいいね！

デザイナー
色数を減らして、グリーンを基調にしてみた。ストライプを変えてみようかな。

フォントとあしらいを変更してアイコンを追加

OK
1

OK
2

節税
したい

Smile
for you

簿記が
苦手

確定申告は
お任せください！

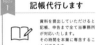

╲ 笑顔あふれる4つのサービス！ ╱

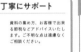

記帳代行します

資料を提出していただけると記帳、申告まで全て当事務所が対応いたします。
その時間を本業に専念することができます。

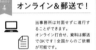

安心の節税対策

専門家だからわかる節税対策。標準で節税に対応していますので、安心しておまかせください。関係のアドバイス付きで安心です。

丁寧にサポート

資料の集め方、お客様で出来る節税などアドバイスいたします。ご不明な点は遠慮なくご相談ください。

オンライン＆郵送で！

当事務所は対面せずに進行することができます。
オンライン打合せでOKです！全国からのご依頼が可能です。

NAMEKI ACCOUNTING FIRM
NAMEKI会計事務所
東京都調布市日ノ出町510-8　☎ 060-5678-9123
くわしくはWebサイトで！　nameki@kaikeijimusyo.com

カジュアルの中に誠実さもあっていい感じ。アイコンも伝わるね！背景がまだ寂しいかな？

いろいろと変更したらしっくりきた。思い切ってコーポレートカラーの緑色だけでデザインしてみよう。

OK
1

**ストライプをやめて
タイトル背景を白に**

クライアント

おっ！だいぶ感じが変わったね！コピーがしっかり目にとまるから、カジュアルだけど、きちんとした誠実さを感じるね！

デザイナー

デザインの変更に成功！軽い雰囲気の背景としっかりとした文字でカジュアルでクリーンな印象になった。

OK
2

**アイコンを追加して
直感的に**

クライアント

サービス部分にアイコンをつけたのはいい感じだね。文字だけよりわかりやすくなったよ。背景をもう少し賑やかにできないかな？

デザイナー

パッと見てサービスの概要がわかるようにアイコンをつけてみた。もう少しバランス調整が必要そうだな。

あしらいやイラストも全て緑色を基調に

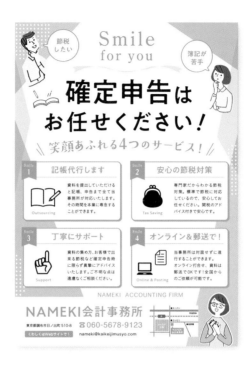

OK
1

バックのデザインがかわいいね！緑色でまとまっているし、サービスの部分もよく伝わる！

OK
2

緑色のトーンだけに変えたことで特徴的になりましたね！

OK
1

イラスト配色まで
グリーン系で統一

クライアント

グリーンでまとまっていい感じ！アイコンも大きくなって前のよりわかりやすいよ。

OK
2

背景にあしらいを追加

デザイナー

サービス部分の区切りを取ったらまとまりが出た！ドットやリボンのあしらいでカジュアル感もアップ！

FONT	
AP-OTF A1ゴシック StdN M	**確定申告はお任せください！**
DSそよ風	**笑顔あふれる4つのサービス**

配色		CMYK 80 / 0 / 100 / 0
		CMYK 0 / 0 / 50 / 0

クリーンでカジュアルなデザイン

コーポレートカラーの緑色がうれしい。ありがとう！

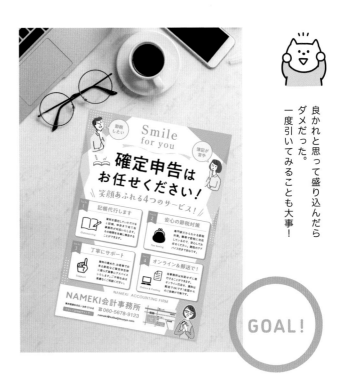

良かれと思って盛り込んだらダメだった。一度引いてみることも大事！

〈納品時の会話〉

他のチラシと並んでいても、ここが良さそうと思わせるチラシだよ！「あの緑のチラシの会計事務所」って感じでコーポレートカラーと事務所のイメージが連動して印象づけられるのもいいね。

クライアント

デザイナー

表現したいものに合わせて盛ったり引いたり…。そうやって試行錯誤を繰り返すことでいいデザインができていくのですね。

CASE 02 » WEBコンサルの販促チラシ

STEP 1 発注

クライアント
WEBコンサルティング会社

発注内容
スマートで信頼感のあるデザイン。デジタルっぽいモチーフを使用。社員数は30人ほどの会社。30〜40代の男性社員が多い。

コピー
WEBのことなら全て解決！

クライアント

〈発注時の会話〉

WEBコンサルや会社のITまわりのサポートがメイン業務なので、ITっぽいシュッとした最先端っぽさと、頼りにできそうな信頼感のあるデザインにしてほしいな。

クライアント

つまりスマートでかっこいいということですね。難しそうなIT関係をさっと対応してくれそうな感じですね。

デザイナー

そんな感じ！モチーフはデジタルっぽいものを使ってくれるかな？

クライアント

START！

WEBやITのコンサルって胡散臭いと思う会社さんも多いから、このチラシが信頼感をアップするツールになるといいな。

STEP 2 ≫ ラフ

信頼感のあるデザインを意識する

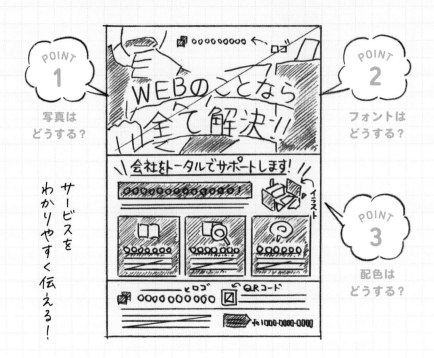

THINK...

かっこよくて信頼感のあるデザインで、依頼が増える
チラシになるといいな。

どうする？
どうする？
どうする？

\ POINT 1 /

メインの写真選考をどうするか？

写真以外の素材も検討してみる

デジタルっぽいモチーフは、PC やスマホ、表示される画面、数字や波形、幾何学模様などから探してみよう。

\ POINT 2 /

フォントは何を選ぶ？

WEBのことなら

　　WEBのことなら

WEBのことなら

信頼感を与える
フォント選び

業務内容に合わせて、真面目に感じるフォントを選ぼう。

\ POINT 3 /

配色はどんな感じに？

シャープさがあり、信頼感を
感じる色を考える

IT をイメージできる、シャープで落ち着いた配色を意識しよう。

Chapter 04 | FLYER (チラシ)

WEBコンサルの販促チラシ

121

親しみのあるシンプルなデザイン

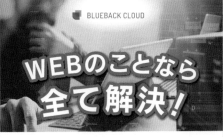

NG
1

とてもシンプルで見やすいんだけど、良くも悪くも普通って感じ。カジュアルすぎるかな…？

NG
2

問題！

依頼しやすいような親しみあるデザインにしたけど、もっとスマートなほうがいいかな？レイアウトも変えてみよう。

NG
1 **全体的に無難…**

クライアント
あまりピンとこないね。
町のパソコン教室のチラシ
みたい。もっと高度な IT 感
を出してよ。

デザイナー
親しみやすさを出して依頼
しやすい雰囲気を演出した
けど、希望のテイストとは違っ
たみたい…。

NG
2 **カジュアルすぎる**

クライアント
思うんだけど、カジュアルに
よりすぎてるんじゃないかな？
もっとスマートな雰囲気にし
てほしいな。

デザイナー
レイアウトを変えて、もっと
スマートな印象になるように
してみよう。

全体的にレイアウトを変更

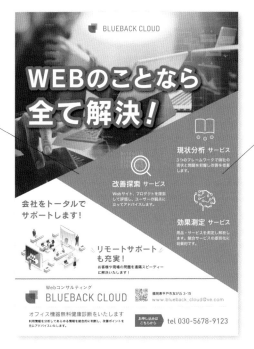

NG
1

レイアウトに動きがあっていいね！サービス部分がのっぺりしている感じ？それにもっと信頼感がほしいな。

OK
1

解決！

レイアウトを変えてよかった。サービス部分は色の面積が広いのかな…？

NG
1
色面積が広すぎる

クライアント
サービス部分がもう少しわかりやすくなるといいんだけど…。

デザイナー
サービス部分の色面積が広くて単調になっているな。区切って整理をしてみよう。

OK
1
レイアウトに動きをつけた

クライアント
レイアウトが変わってかっこよくなったね！もう少し信頼感がほしいな。

デザイナー
勢いを感じる右肩あがりのラインに合わせて斜めに紙面を区切ってみた。動きが出てきた！

見出しのフォントを明朝体に変更

OK 1

フォントが変わると印象が全然違うね！サービス部分も区別がついていいね。でも何か物足りないんだよなぁ…。

OK 2

明朝体に変更して正解だった！確かにまだ物足りないかも。あしらいを追加してみよう。

BLUEBACK CLOUD

WEBのことなら全て解決！

現状分析 サービス
3つのフレームワークで御社の現状と問題を把握し改善を提案します。

改善探索 サービス
Webサイト、プロダクトを保有して評価し、ユーザーの観点に立ってアドバイスします。

効果測定 サービス
商品・サービスを測定し解析します。競合サービスの差別化に効果的です。

会社をトータルでサポートします！

リモートサポートも充実！
お客様や現場の問題を遠隔スピーディーに解決いたします！

Webコンサルティング
BLUEBACK CLOUD
福岡県平戸市友が丘 3-15
www.blueback_cloud@ve.com

オフィス機器無料健康診断をいたします
利用情報を分析してあらゆる情報を総合的に判断し、改善ポイントを元にアドバイスいたします。

お申し込みはこちらから　tel 030-5678-9123

OK **1** フォントを変更

クライアント
印象がガラッと変わったね！明朝体だと真面目な雰囲気になるんだね。

デザイナー
フォントを明朝体にして、信頼感を出すことに成功！フォントが与える印象って大事だなぁ。

OK **2** サービス情報を整理

クライアント
サービス部分が色で区切られてわかりやすくなったね！もうひと工夫ほしいな。

デザイナー
情報ごとに背景色を変えて整理してみた。まだ少し物足りない感じなのであしらいを追加してみよう。

グラデーションとあしらいを追加

OK 1

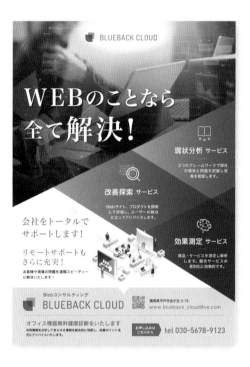

OK 2

スマートな印象になったね！
サービス部分も見やすいし、
イラストの場所もいいね。
IT感が出てすごくいいよ！

同じレイアウトでもあしらいを
追加したら変わりましたね！
スマートな印象に
なりました！

OK 1 グラデーションで
奥行きを出す

クライアント
グラデーションになったこと
で重みが出て、信頼感が増
した感じだ。色味もIT感が
出ていていい感じ。

OK 2 イラストの位置を変更し
あしらいを追加

デザイナー
文字情報を一箇所に固めて
視線が泳がないようにして
みた。あしらいも追加して
雰囲気を演出。

F O N T

ヒラギノ明朝 StdN W6
WEBのことなら

FOT-ロダン Pro DB
改善探索 サービス

配色

CMYK
85 / 50 / 0 / 0

CMYK
20 / 10 / 10 / 0

スマートで信頼感のあるデザイン

スマートで信頼感のあるデザインで、安心してお客様に営業できるよ！ありがとう！

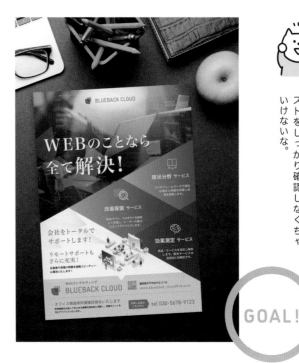

クライアントが求めているテイストをしっかり確認しなくちゃいけないな。

〈納品時の会話〉

フォントとレイアウトでこんなにイメージが変わるんだね！チラシに負けないように、信頼してもらえる仕事をしていかないとだね！

クライアント

デザイナー

最初のご依頼そのままではなく、作りながらクライアントさんの求めているものを理解し、表現できてこそのデザイナーですね！

CASE 03 » 女性向けスパのメニューチラシ

STEP 1
発注

クライアント
クライアント
スパの運営会社

発注内容
スパの紹介チラシ。サロンメニューの情報がわかりやすく、女性に興味を持ってもらえるデザイン。お店は植物などの自然のものが多く飾られている癒やしの空間。30代の女性が主な客層。

コピー
全身ケアで日々の疲れを癒やします。〜至福のひと時を〜

〈発注時の会話〉

うちのスパはロハスな空間で癒やしを提供していて、メインターゲットは30代女性。だから女性が好むデザインで、サロンのメニューを分かりやすく掲載してほしいな。

クライアント

デザイナー

メニュー情報をわかりやすく、集客につながるデザインを作りますね！

通常メニューとブライダルメニューがあって、数も多いから、上手くまとめてくれると助かるよ。

クライアント

START!

「自分へのご褒美」として選んでもらえる、すてきなチラシができるといいな。

まずは目を引くことを意識する

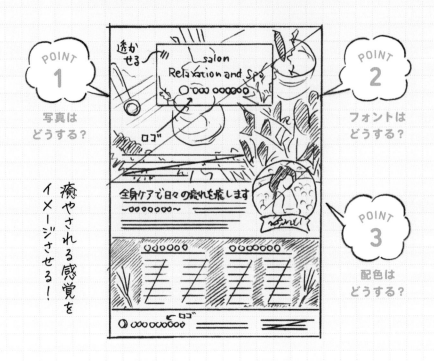

POINT 1 写真はどうする？

POINT 2 フォントはどうする？

POINT 3 配色はどうする？

透かせる

salon Relaxation and Spa

ロゴ

○ ○○○ ○○○○○

全身ケアで日々の疲れを癒します ～○○○○○○○～

ロゴ ○ ○○○ ○○○○○

癒やされる感覚をイメージさせる！

打ち合わせメモ

・HPのURLを入れる
・InstagramのIDを入れる

要望キーワード

・女性が好むデザイン
・癒やし
・ロハス
・上品
・自然
・抜け感

THINK…

すてきな時間を過ごせそうなチラシを作って、集客に貢献したいな。

\ POINT 1 /

メインの写真選考をどうするか?

女性が癒やしを感じる写真は何かを考える

葉っぱや花が散りばめられているナチュラルな写真や、リラックスしている女性の写真など、癒やしを感じる女性好みの写真を選ぼう。

\ POINT 2 /

フォントは何を選ぶ?

至福のひと時を

至福のひと時を

至福のひと時を

上品で女性らしいフォント選び

「〜至福のひと時を〜」のコピーに合うフォントを選ぶぞ。

\ POINT 3 /

配色はどんな感じに?

癒やしと上品さを感じる色を考える

極上の空間で癒されるイメージが浮かぶ配色を意識しよう。

女性に好まれそうな写真が際立つデザイン

NG 1

NG 2

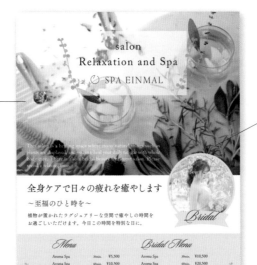

ちょっとレイアウトが単調な感じがするなぁ…。枠もブライダルの写真の入れ方もイメージが違うような…。

問題！

「女性らしい」を意識したんだけど、要素を盛り込みすぎてしまった。サロンメニューをわかりやすく、ブライダルも目立たせたかったんだけど…。

NG 1 レイアウトが単調

クライアント
う〜ん。なんだかイマイチだね…。レイアウトが単調じゃないかな？

デザイナー
女性が好きそうな写真を大きく配置することで、印象づけたかったんだけど、他の要素がおろそかになっていたかも…。

NG 2 イメージが合っていない

クライアント
見出しの枠ばっかり目立ってない？写真の丸抜きもなんかとってつけた感じで微妙〜。全体的にイメージが違う感じ。

デザイナー
上質さや特別感を出したくて、いろいろ盛りすぎちゃったかも…。少しシンプルにしてみよう。

写真を小さくして、タイトルを強調

NG 1

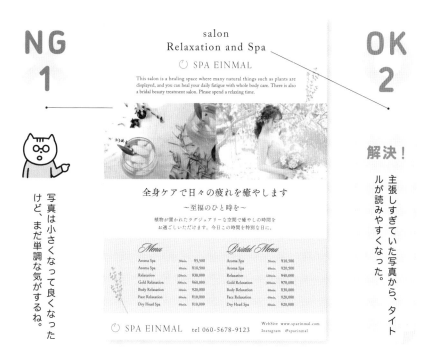

salon
Relaxation and Spa

◯ SPA EINMAL

This salon is a healing space where many natural things such as plants are displayed, and you can heal your daily fatigue with whole body care. There is also a bridal beauty treatment salon. Please spend a relaxing time.

全身ケアで日々の疲れを癒やします

〜至福のひと時を〜

植物が置かれたラグジュアリーな空間で癒やしの時間を
お過ごしいただけます。今日この時間を特別な日に。

Menu

Aroma Spa	30min.	¥5,500
Aroma Spa	60min.	¥10,500
Relaxation	120min.	¥30,000
Gold Relaxation	300min.	¥60,000
Body Relaxation	60min.	¥20,000
Face Relaxation	60min.	¥10,000
Dry Head Spa	60min.	¥10,000

Bridal Menu

Aroma Spa	30min.	¥10,500
Aroma Spa	60min.	¥20,500
Relaxation	120min.	¥40,000
Gold Relaxation	300min.	¥70,000
Body Relaxation	60min.	¥30,000
Face Relaxation	60min.	¥20,000
Dry Head Spa	60min.	¥20,000

◯ SPA EINMAL　tel 060-5678-9123

WebSite www.spaeinmal.com
Instagram @spaeinmal

写真は小さくなって良くなったけど、まだ単調な気がするね。

OK 2

解決！

主張しすぎていた写真から、タイトルが読みやすくなった。

NG 1 レイアウトに動きがない

クライアント
まだちょっと単調かな…。
もう少し動きがほしいなぁ。

デザイナー
情報が縦に並んでいるだけだから、視線に動きが出ないんだな。写真と文字の配置を工夫してみよう。

OK 2 写真をサイズ変更

クライアント
メイン写真が小さくなってタイトルが見やすくなったね！

デザイナー
写真を小さくすることで文字情報が前に出てきた。

女性向けスパのメニューチラシ

レイアウトに動きをつけてみた

salon
Relaxation and Spa

○ SPA EINMAL

This salon is a healing space where many natural things such as plants are displayed, and you can heal your daily fatigue with whole body care. There is also a bridal beauty treatment salon. Please spend a relaxing time.

全身ケアで
日々の疲れを癒やします
〜至福のひと時を〜

植物が置かれたラグジュアリーな空間で癒やしの時間をお過ごしいただけます。今日この時間を特別な日に。

Menu

Aroma Spa	30min.	¥5,500
Aroma Spa	60min.	¥10,500
Relaxation	120min.	¥30,000
Gold Relaxation	300min.	¥60,000
Body Relaxation	60min.	¥20,000
Face Relaxation	60min.	¥10,000
Dry Head Spa	60min.	¥10,000

Bridal Menu

Aroma Spa	30min.	¥10,500
Aroma Spa	60min.	¥20,500
Relaxation	120min.	¥40,000
Gold Relaxation	300min.	¥70,000
Body Relaxation	60min.	¥30,000
Face Relaxation	60min.	¥20,000
Dry Head Spa	60min.	¥20,000

○ SPA EINMAL　tel 060-5678-9123　WebSite www.spaeinmal.com　Instagram @spaeinmal

ブロックでレイアウトされて情報が伝わるようになったね！白が目立つしもう少し抜け感がほしいかなぁ。

確かに白い余白がおしゃれでもあるけど、悪目立ちしているかも。

OK 1　ブロック化で情報にまとまりが出た

クライアント
いい感じになってきた！通常メニューとブライダルメニューが上手く分けられたね！わかりやすくなったよ。

デザイナー
写真と情報をリンクさせてブロックにしたら、情報が伝わるようになった！

NG 1　抜け感が足りない

クライアント
白抜きのところだけ浮いてるように見えちゃうな。もう少しリラックス感がほしいなぁ。

デザイナー
白くするだけじゃ抜け感が足りないのか。どうしたらもっと抜け感を表現できるかな？

淡いトーンで余白を作って文字をアクセントに

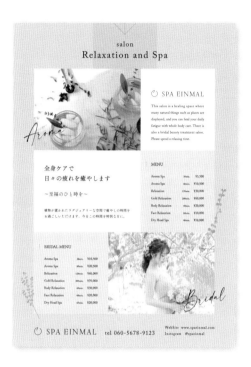

一気に締まったね！抜け感もあってすごくおしゃれなデザインだし、情報も見やすい！

思い切って余白を入れたらデザインが締まりましたね！画像に入れた手書き風のフォントも抜け感のポイントです！

OK 1 余白で引き締め効果

クライアント
すごくいい！全体が締まって見えるし、抜け感もあっておしゃれだよ〜！

OK 2 ジャンプ率を下げて上品に

デザイナー
文字を小さくして、ブロック内にも余白を作った。ジャンプ率を下げることで上品な印象に！

FONT
「OT-筑紫Aオールド明朝 Pr6 R」
全身ケアで日々の疲れを癒します
modernline

配色

CMYK
20 / 10 / 5 / 0

CMYK
10 / 10 / 5 / 0

スッキリとした抜け感のあるデザイン

上品で抜け感のあるデザインで、女性のお客様に好まれそう！ありがとうね！

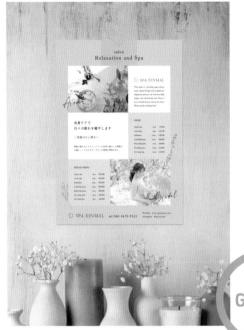

余白って本当に大事だなぁ。無駄な要素がないか意識してこれからデザインしよう。

GOAL!

〈 納品時の会話 〉

見ているだけで癒やしを感じる、とってもすてきなチラシができたよ！

クライアント

余白を作ると、情報が伝わりやすくなるし、洗練されたデザインにもなりますね。

デザイナー

CASE 04 ≫ 地域イベントスケジュールチラシ

STEP 1 発注

クライアント
地域の自治会

発注内容
地域で開催されるイベントのスケジュールのチラシ制作。ポップで楽しげな印象のデザイン。地域の公民館で行われるイベント。親子で楽しめるワークショップもあり、参加する年齢層は広い。

クライアント

コピー
遊ぼう！学ぼう！見つけよう！

〈発注時の会話〉

公民館で行うイベントの告知チラシを作ってほしい。家族でイベントに参加したくなるような、ポップで楽しげな雰囲気にしてほしいな。

クライアント

デザイナー

自治体ということは、できるだけ多くの人に受け入れてもらえるようなデザインがいいですよね？

そうだね。子どもからお年寄りまで楽しめるように、毎回がんばって企画を考えているよ。たくさんの人に参加してほしい。

クライアント

START！

どうも最近は参加者が減少傾向。チラシの力でイベントに来てもらい、地域を活性化していきたい！

STEP 2 ≫ **ラフ**

楽しさを感じるデザインを意識する

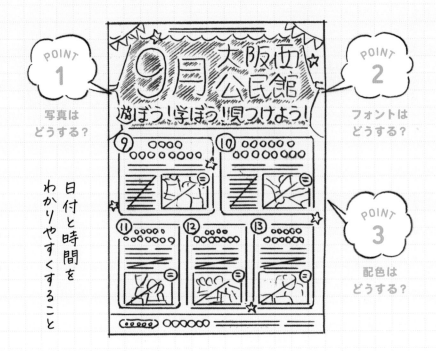

POINT **1**
写真は
どうする？

POINT **2**
フォントは
どうする？

POINT **3**
配色は
どうする？

日付と時間をわかりやすくすること

打ち合わせメモ

・ワークショップの定員を記載
・公民館の電話番号を入れる
・季節感があるといい

要望キーワード

・ポップ　　　・かわいい
・楽しい　　　・明るい
・ワクワク　　・地域のお客様

THINK...

**楽しげで、どんな人にでも情報が伝わるように
デザインしよう！**

どうする？
どうする？
どうする？

\ POINT 1 /

ワークショップ写真選考をどうするか？

複数枚の写真が載るときはトーンが揃うように意識しよう

手元や表情がよくわかり、ワークショップの雰囲気が伝わる写真を選ぼう。

\ POINT 2 /

フォントは何を選ぶ？

大阪西公民館

大阪西公民館

大阪西公民館

見やすく伝わる
フォント選び

ポップで、誰でも見やすいフォン
トにしよう。

\ POINT 3 /

配色はどんな感じに？

イベントの楽しさが伝わる
色を考える

暖色系を基調に、ワクワク感が伝
わる配色を意識しなくちゃ。

タイトルを目立たせて日付もわかりやすく

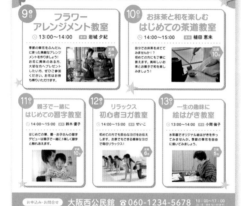

NG
1

NG
2

問題！

楽しげなイメージにするためあしらいが多い。

楽しそうなんだけど、ちょっと古くさい感じだな。タイトルまわりもごちゃついてる気がするし、星も夜のイメージがする。

NG

1 ちょっと真面目な印象

クライアント
ちょっと堅いかな。
もっと今っぽいデザインにしてほしい。

デザイナー
地域のイベントだからと思って無難なデザインだったか。

NG

2 ごちゃつきと誤解を与えるイメージ

クライアント
タイトルまわりがごちゃごちゃしすぎじゃない？ 星が夜に開催する印象を与えてる。

デザイナー
確かに星は夜っぽいかも…。
あしらいを減らしてシンプルにしてみよう。

あしらいや装飾をシンプルにした

NG **1**

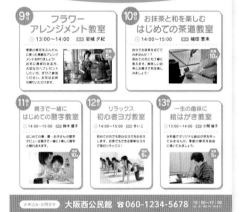

OK **1**

夜のイメージはなくなったね！シンプルで見やすいよ。でも寂しくなったかな…。まだ堅い印象は残っているよね。

解決！

シンプルにしてタイトルまわりがスッキリ。

NG **1** 寂しい感じがする

OK **1** あしらいをシンプルに

クライアント
シンプルになったけど、寂しい感じがするね。それにちょっと古いかな…。

クライアント
タイトルまわりがスッキリしたね。星がなくなって夜のイメージが消えてよかった！

デザイナー
シンプルになった代わりに、寂しい印象になってしまった。デザインのどこが古さを感じさせているんだろう？

デザイナー
タイトルまわりのあしらいを減らし、色数も抑えたらシンプルになった！星はなくして正解！

タイトルのレイアウトを変えてみた

OK
1

OK
2

FOR THE PEOPLE FESTIVAL

大阪西9月公民館

遊ぼう！学ぼう！見つけよう！

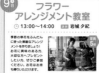
9日 フラワー
アレンジメント教室
◎ 13:00〜14:00　講師 岩城 夕紀

季節の季花をみんなに
集って素敵なアレンジ
メントを作りましょう！
お花に興味のある方、
大切な方へのプレゼント
にしたい、ぜひご参加
ください。お花はお持ち
帰りいただけます。

10日 お抹茶と和を楽しむ
はじめての茶道教室
◎ 14:00〜15:00　講師 植田 恵未

自分でお抹茶をたてて
みませんか！？
初めての方でも丁寧に
教えます。美味しいお
茶とお菓子で和を楽し
みましょう！

11日 親子で一緒に
はじめての習字教室
◎ 14:00〜15:00　講師 鈴木 優子

はじめての字、筆・お子さんの習字
デビューは親子で一緒に♪楽しく習字
と触れあえます。

12日 リラックス
初心者ヨガ教室
◎ 講師 せいこ

初めての方でも安心なヨガ教室を用意
します。お家でもできる簡単なヨガ
で毎日リラックス！

13日 一生の趣味に
絵はがき教室
◎ 講師 小関 倫子

水彩絵でオリジナル絵はがきを作り
ませんか。季節の草花を自由
に描いてみましょう。

お申込み・お問合せ　大阪西公民館　☎060-1234-5678　10:00〜17:00

「9月」のところがデザインのポイントになったね！このフォント、ポップでかわいくて気に入ったよ。

思い切って「9月」を真ん中に配置してフォントを変えてみた。この方向性でやってみようかな？

OK
1　「9月」をセンターに配置

クライアント
見出し部分がすごく良くなったね！真ん中の「9月」がポイントになっているね。

デザイナー
「9月」を真ん中にすると紙面全体に目が届く感じになった。色味も変更して柔らかなポップさが出た！

OK
2　フォントを変更

クライアント
この「9月」のフォントの感じ好きだなぁ〜！すごく気に入ったよ！

デザイナー
「9月」のフォントをすごく気に入っていただけた。このフォントの雰囲気をデザインに活かせないだろうか？

全体的にフォントを変更し、枠をラフな形に

OK
1

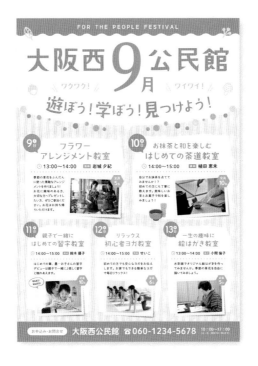

OK
2

すごくかわいい！ポップで今っぽいフォントもいいね！楽しさが伝わるよ！

「9月」のフォントのイメージにヒントを得て全体を合わせてみたらしっくりきました！

OK
1 楽しさを感じるあしらい

クライアント

わ〜！すごくかわいくなったね！ラフな枠と言葉のあしらいで楽しそうな雰囲気が伝わってくるよ！

OK
2 フォントを変更

デザイナー

「9月」のフォントに合わせて全体のフォントを変更してみた。遊び心のあるデザインになったぞ！

FONT

DS照和70
大阪西公民館

DSそよ風
9月

配色

CMYK
0 / 70 / 20 / 0

CMYK
0 / 60 / 100 / 0

ポップな印象で明るく楽しげなデザインに

多くの人に手に取ってもらえる明るく楽しげな印象のチラシになったよ。

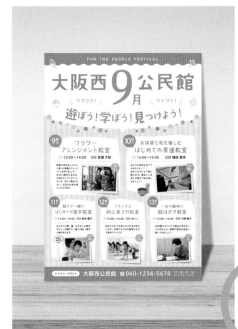

地域のイベントだから万人受けするデザインを…と考えすぎちゃったみたい。楽しげなチラシになってよかった！

GOAL!

〈納品時の会話〉

「ちょっと行ってみようかな」と思える楽しそうなチラシができてうれしいよ！これならたくさんの人がイベントに興味をもってくれると思う！

クライアント

フォントでデザインは大きく変わりますね。これからはフォントもしっかりと意識してデザインに取り入れていきます。

デザイナー

CASE
05 》 インテリア家具のセールチラシ

STEP 1
発注

クライアント
インテリアショップ

発注内容
コントラストのはっきりした色合いで、値段が大きめで目立つようなデザイン。色で仕切られたすっきりとしたレイアウト。大きな家具から、小さな家具、インテリア雑貨なども販売するお店。

コピー
クリアランスSALE

クライアント

〈発注時の会話〉

今度商品入れ替えでセールをすることになったんで、そのチラシを依頼したい。目玉商品は70％OFFのソファー。はっきりとしたコントラストで、値段が目立つようにしてほしいな。

クライアント

商品のお得感を伝えられるよう、まず値段に目がとまるようにデザインしますね。

デザイナー

それでよろしく。いろいろな家具やインテリア商品を扱っているけど、ショップのイメージに合った、シンプルですっきりしたデザインにしてね。

クライアント

START！

チラシを機会に、ショップに来てくれるお客様が増えるといいな。

セールらしく購買意欲を高めるデザイン

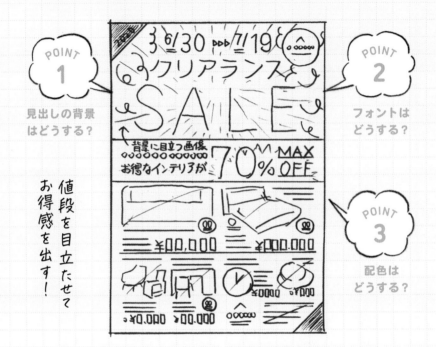

打ち合わせメモ

- 値段が目立つようにしてほしい
- コントラストを強めに
- 今だけのお得感を出して

要望キーワード

- はっきりした
- すっきり
- シンプル
- コントラストのあるデザイン

THINK...

**シンプルだけど、セールの雰囲気が伝わる
デザインを作るぞ！**

どうする？
どうする？
どうする？

\ POINT 1 /

見出しの背景をどうするか？

セールの雰囲気が伝わるデザインを考える

"SALE" を際立たせる、賑やかでワクワクするデザインに必要な要素を考えよう。

\ POINT 2 /

フォントは何を選ぶ？

クリアランス SALE

クリアランス SALE

クリアランス SALE

パッと目にとまる、力強い
フォント選び

セールであることを強調してくれ
る、目にとまりやすいフォントを
選ぶぞ。

\ POINT 3 /

配色はどんな感じに？

賑やかな色でコントラスト
のある色を考える

セールの雰囲気が伝わり、コント
ラストがはっきりとした配色を意
識しよう。

セールらしくワクワクする賑やかなデザイン

NG
1

セールの迫力はあるけど、ショップのイメージとは合わないな。もっとシンプルにしてほしいなぁ。

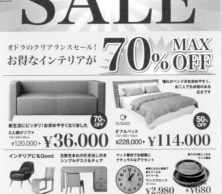

NG
2

見出しまわりをありがちなデザインにしてしまったのも良くないな。全体的に黄色に寄せすぎたのかも…。

NG 1 ショップのイメージと合わない

クライアント
うーん、ちょっとうちのショップとはイメージが違うかな…。

デザイナー
セールのワクワク感を出すことばかり考えてしまった。もっとショップの雰囲気を出していかないといけなかった。

NG 2 ありがちなデザイン

クライアント
セールといっても今だけ良いものが安く買えるって感じで、もっとシンプルで質のよい見せ方にしてよ。

デザイナー
ありがちな見出しや、黄色味の強い配色で、いかにもセールという雰囲気になってしまった。シンプルにしてみよう。

見出しまわりと背景を変更

OK 1

シンプルになって見やすくなったね！もう少しショップのイメージをわかりやすくしてほしいな。

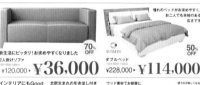

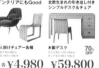

NG 1

問題！

セールを意識しすぎてショップのイメージが感じられない。

OK

1 色数を減らして シンプルに

クライアント
背景が単色になったからかな。
シンプルで見やすくなったよ。

デザイナー
見出し背景をシンプルにして、
色数も減らしてみた。シンプルにはなったけど、あっさりしすぎかも。

NG

1 ショップの雰囲気が 伝わらない

クライアント
セール商品だけじゃなくて、
もう少しショップの雰囲気が
伝わるチラシにしてほしいな。

デザイナー
セールであることを伝えるだけじゃダメなんだな。お店にも興味をもってもらえるようにしないと。

見出し部分の背景に写真を追加

NG
1

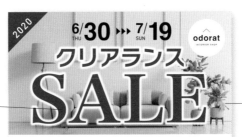

OK
1

見出し部分の写真が文字で見えづらいね。ソファーをもっと見えるようにしてほしい。

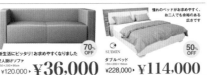

解決！

ショップのイメージ写真を大きく入れることで、家具のセールだとわかりやすくなった。

NG
1 文字の配置が悪い

クライアント

せっかく写真を入れたのに文字が被ってよくわからないね。もっとソファーが見えるようにしてほしいな。

デザイナー

文字が被って、写真が活かしきれていない。どうやったら文字と写真がバランス良くなるかな？

OK
1 写真でイメージが
伝わった

クライアント

ショップのイメージが入ったのはいいね！雰囲気が伝わるよ。

デザイナー

背景にショップのイメージ写真を使ってみたら、インテリアショップらしさがグッと出てきた！

ゴシック体に変更して力強い印象に

OK
1

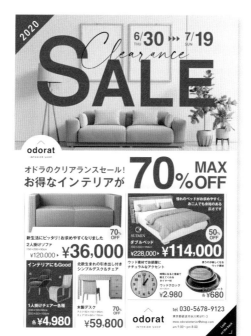

OK
2

家具のセールだということがとてもわかりやすくて、メリハリがあるのも良い！

赤をポイントにデザインすることで全体に統一感が出せました。フォントもゴシック体に替えて正解ですね！

OK
1
見出しまわりを丁寧に
デザイン

クライアント

ソファーが見えるようになって、ひと目で家具のセールだとわかるようになったね！

OK
2
色使いで
メリハリがついた

デザイナー

赤で商品を仕切ったら、いい感じでポイントになった。フォントもゴシック体にして視認性がアップした。

| FONT | Helvetica Bold **SALE** |
| | A-UIF ゴシックMB101 Pro DB **オドラのクリアランスセール！** |

配色

CMYK
5 / 100 / 100 / 0

CMYK
0 / 0 / 100 / 0

インテリア家具のセールチラシ

セールとわかりやすく、インパクトのあるデザイン

ショップのイメージに合ったインパクトあるチラシになって良かったよ！

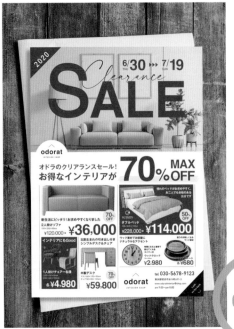

セールの賑やかなイメージを意識するだけではなく、ショップのイメージも損なわないようにしないとな。

GOAL!

〈納品時の会話〉

> 何のセールのチラシなのかがひと目でわかるし、赤がインパクトあるチラシになったね。良いものをお得に買える感じがして、たくさんのお客様が来てくれそうだ！

クライアント

デザイナー

> 「セールだから賑やかで安くてお得」みたいな、固定されたイメージに捕らわれると、デザインの幅が狭くなってしまうので、気をつけようと思います。

CASE
01 » アプリ開発会社のロゴ

STEP 1
発注

クライアント

クライアント
アプリの制作会社

発注内容
アプリ制作会社のロゴ制作。閃きを意図するびっくりマークを先頭に置いた、使いやすいロゴデザイン。30代〜40代の方が勤務する会社。大人の方が使うアプリの制作をしている。

社名と意味
LETZT(ドイツ語／読み：レッツト／意味：最終の、究極の)

〈発注時の会話〉

> アイデアやインスピレーションを大切にしている会社なので、びっくりマークを使ってデザインしてほしい。『究極のアプリ』みたいなイメージのロゴがいいかな。

クライアント

デザイナー

> びっくりマークを頭につけてシンボルマークにしましょう！

> 良さそうだね。アプリ名やアイコンに展開しやすい、使い勝手のいいロゴだとうれしいな。

クライアント

START！

ロゴからうちの会社が大事にしていることがみんなに伝わるといいな。

STEP 2 ≫ ラフ

びっくりマークの見せ方を意識する

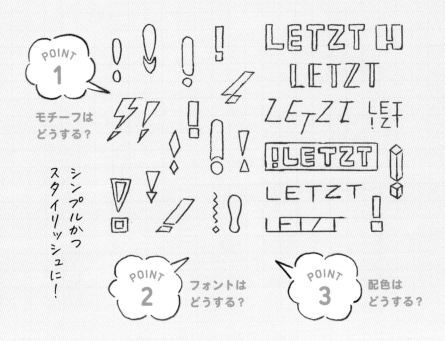

POINT 1 モチーフはどうする？

シンプルかつスタイリッシュに！

POINT 2 フォントはどうする？

POINT 3 配色はどうする？

打ち合わせメモ

- びっくりマークを先頭に置く
- アプリアイコンの四角を中心にイメージ

要望キーワード

- 閃き ・スタイリッシュ
- 発想 ・力強さ

THINK...

「閃き」が伝わるロゴマークを作るぞ！
シンボルマークはアイコンに使えるようにしたいな。

\ POINT 1 /

ロゴのモチーフをどうするか？

びっくり マーク	IT系	アプリ アイコンの 四角形
スマートフォン		頂上

会社名・サービスの由来とコンセプトをとことん考える

先頭に置くびっくりマークをどうモチーフ化するか展開を検討。どうやったら
LETZT の「最終の、究極の」の意味を反映できるかを考える。

\ POINT 2 /

フォントは何を選ぶ？

LETZT

LETZT

LETZT

IT企業らしい洗練された
フォント選び

スタイリッシュな印象を与える
フォントを選ぼう。

\ POINT 3 /

配色はどんな感じに？

IT系を感じる色を加える

ロゴマークに色をつける。ITらし
い閃きを印象づける配色を意識し
よう。

細め＋丸みがあるフォントで洗練されたデザイン

NG
1

NG
2

！LETZT

問題！

IT系だから洗練されたイメージにしたんだけど、もっと太字のデザインが良さそう。

なんかピンとこないんだよな。スタイリッシュだけど、寂しいというか…。もう少し強さがほしいかな。

NG
1　イメージが合っていない

クライアント
う〜ん。ちょっと違うかな。スタイリッシュだけど、なんか寂しいかも…。

デザイナー
細くて丸みのあるフォントでスタイリッシュな印象に仕上げてみたけど、ダメだったみたい。

NG
2　ヒアリングが不十分

クライアント
スタイリッシュさはほしいけど、"優美さ"よりも"力強さ"があるほうがうちの会社らしさがあるかな。

デザイナー
ヒアリング不足だったなぁ。太めのフォントに変更して、しっかりとしたデザインにしてみよう。

フォントを太くして、縦長のものを選定

OK
1

OK
2

！LETZT

解決！

太いフォントに替えたら印象が変わった。太いフォントでも縦長だとスタイリッシュに。

すごく力強い感じになったね！目立ちそうだし、良くなったと思うよ。

OK
1 太いフォントに変更

OK
2 縦長のフォントを選定

クライアント
文字が太くなって力強さが出てきたね！しっかり目立つロゴになりそうだ。

クライアント
太くなったけどスタイリッシュさは失われていないね。いい感じだ。

デザイナー
フォントを太いものに変更。印象がガラッと変わったなぁ。

デザイナー
太字でも縦長のフォントはスタイリッシュな感じがする。フォントの選定って大事なんだな。

シンボルマークとロゴタイプを微調整

OK 1

OK 2

LETZT

すごくしっくりきたよ。閃きのびっくりマークがオリジナルのロゴらしくなったね！

閃きを大事にしている会社ということで、びっくりマークの上の部分を大きな四角に。ロゴタイプも「E」と「Z」を微調整してまとまった。

OK 1 オリジナル感のあるシンボルマーク

クライアント
びっくりマークが四角形になって、オリジナルっぽさが増したね。アプリアイコンというアイデアもいい！

デザイナー
びっくりマークをアプリアイコンをイメージした四角で構成してみた。オリジナル感がアップ！

OK 2 細部の微調整

クライアント
よ〜く見ると「E」と「Z」が微調整されてるね。細部までこだわった丁寧な仕事だ！

デザイナー
ロゴタイプも打ちっぱなしにはせず、しっかり調整。丁寧な作業で、全体的にまとまった感じ。

ロゴタイプにも四角のデザインを入れる

OK 1

OK 2

⬛ LETZT

文字にも青が入ってよいアクセントになったね！すごくいい感じ！気に入ったよ。

青の四角が効いてますよね！シンプルだけど閃きの意図もしっかりロゴに込められてよかったです。

OK 1 意味のあるアクセント

クライアント

青い四角がアクセントになっていいね。ユーザーを表現というコンセプトもいい。

OK 2 意図が伝わるロゴデザイン

デザイナー

"閃き"と"アプリ"というキーワードを上手く関連付けることができた！

FONT	TradeGothic LT Bold Regular **LETZT**

配色	⬛	CMYK 0 / 0 / 0 / 100
	⬛	CMYK 80 / 20 / 0 / 0

力強くてスタイリッシュなロゴ

社名に込めた意味やサービスをデザインに盛り込んでくれてうれしいよ。

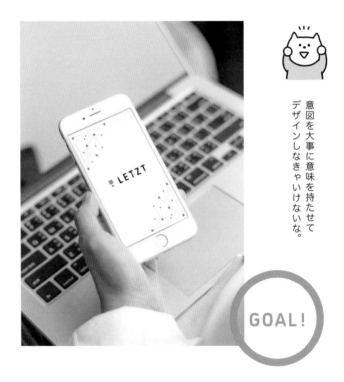

意図を大事に意味を持たせてデザインしなきゃいけないな。

GOAL!

〈納品時の会話〉

見た目の形だけではなく、企業スピリットが込められた意味のあるロゴができてうれしいよ。長く使っていきたいな。

クライアント

デザイナー

フォントや形…ロゴを構成するすべてのパーツがきちんと意味を持つようなデザインにすることで「究極のロゴ」になるのかもしれませんね。

CASE
02 》 宅配サービスのロゴ

STEP 1
発注

クライアント
宅配ビジネス会社

発注内容
宅配ビジネス会社のロゴ制作。宅配サービス会社にはあまり見かけないようなシンプルでおしゃれなデザイン。特徴的なロゴで利用客を増やしたい。

社名と意味
DASH CARRY（造語／ダッシュキャリー／意味：早く運ぶ）

クライアント

〈発注時の会話〉

新事業で宅配を始めたので、サービスロゴを作ってほしい。後発だから他の宅配サービス会社ではあまり見かけないような、シンプルで特徴的なロゴがいいな。

クライアント

デザイナー

では他の宅配サービス会社のロゴのリサーチもやってみますね！

手間かけるけどよろしくね。あと、Instagramを使って積極的に宣伝しているから、映えるおしゃれなロゴがうれしいな。

クライアント

START！

おしゃれで特徴的なロゴでサービスを覚えてもらえたら、利用客も増えると思うんだ。

ラフ

特徴的なモチーフとシンプルなデザインを意識する

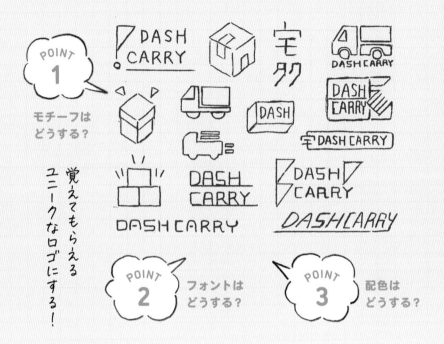

覚えてもらえるユニークなロゴにする！

モチーフはどうする？

フォントはどうする？

配色はどうする？

打ち合わせメモ

- 特徴的な感じに
- Instagramを使ってる
- 新事業なのでまずは認知してもらいたい

要望キーワード

- シンプル
- おしゃれ
- 個性的
- 特徴的

THINK…

会社名の意味「早く運ぶ」を反映した、シンプルで特徴的なロゴを作るぞ！

\ POINT 1 /

ロゴのモチーフをどうするか？

「宅配便」
という漢字

スピード感を
感じる

人が
荷物を運ぶ

箱を使って
運ぶ仕事

トラックで
荷物を運ぶ

会社名・サービスの由来とコンセプトをとことん考える

ロゴマークは宅配便であることがわかるモチーフを。ロゴタイプは DASH CARRY の「早く運ぶ」という意味からスピード感のある要素を検討した。

\ POINT 2 /

フォントは何を選ぶ？

DASH CARRY

DASH CARRY

DASH CARRY

シンプルなラインの
フォント選び

ロゴマークに合わせたシンプルな
ラインのフォントを選ぼう。

\ POINT 3 /

配色はどんな感じに？

汎用性のある基本色

基本色の黒で制作。

トラックで宅配を、ラインで速さをイメージ

NG
1

NG
2

DASH
CARRY

よくありそうなデザイン…。
もっと面白くしてほしいな。
一度見たら忘れられないような。

宅配だからトラックの考えは
安直だったかな。
面白いデザインって何だろう。

NG 1 発想が安直で
インパクトがない

クライアント
トラックのロゴって他の業種
でもいろいろ使われていそう。
もっと宅配であることをわか
りやすく表現してよ。

デザイナー
宅配で使われるトラックを
モチーフに採用してみたけど、
ありきたりだったかも…。

NG 2 名前の意味を
表現しきれていない

クライアント
スピード感…あるかなぁ？
マークのトラックも停車中っ
て感じ。

デザイナー
会社名の由来「早く運ぶ」を
表現するために、名前の下に
ラインを敷いて、スピード感
を表現してみたけど…。

宅配の「宅」の字を元にデザイン

OK
1

宅

DASH
CARRY

漢字をモチーフにした面白いデザイン！あまり見かけない特徴的なデザインでいいね！

OK
2

解決！

思い切ってモチーフを替えてみて正解だったみたい。まだ変化をつけられそうだな。

OK
1 印象に残る
特徴的なデザイン

クライアント
他ではあまり見かけない特徴的なデザインになったね！見た人の記憶に残りそうだ！

デザイナー
リサーチの結果をもう一度見直してみた。他社のロゴと明確な違いを出せた！

OK
2 モチーフを変更

クライアント
漢字はいいね。宅配であることが直感的にわかる！あまり見かけないデザインだと思う。

デザイナー
宅配の「宅」の字をモチーフに使ってみることにした。

シンボルマーク全体を人に見立てて変更してみた

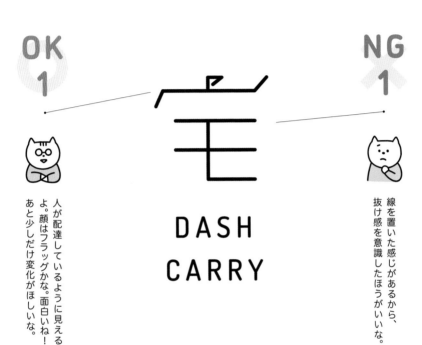

OK
1

NG
1

DASH CARRY

人が配達しているように見えるよ。顔はフラッグかな。面白いね！あと少しだけ変化がほしいな。

線を置いた感じがあるから、抜け感を意識したほうがいいな。

OK
1 モチーフを擬人化

クライアント
漢字が人が配達をしているように見えて面白いね！人型に見えるとなんだか親近感が湧くねぇ〜。

デザイナー
荷物を運ぶ人をイメージして擬人化してみた。象形文字っぽさが出て印象的になった！

NG
1 抜け感が足りない

クライアント
いい感じになってきたけど、少し落ち着きすぎている感じ。もう少し手を加えてほしい。

デザイナー
宅のうかんむりの中の余白を調整して抜け感を出してみようかな。

余白を入れて抜け感を意識した

OK 1

DASH
CARRY

文字にも図形にも見えるし、シンプルでおしゃれでいいね！気に入ったよ。

OK 2

抜け感を意識したことで、しっくりきました。余白があることでまとまりが出ましたね。

OK 1 余白を作って
抜け感を出した

クライアント
文字を切ったことで抜け感が出て、スピード感もアップしたね！いい感じだ。

OK 2 線の太さを調整し
くっきりとさせた

デザイナー
視認性があがるように線を少し太らせた。シンプルだけど、目にとまる強さが出た。

F O N T

Dosis Bold
DASH CARRY

配色

CMYK
0 / 0 / 0 / 100

シンプルかつおしゃれで特徴的なロゴ

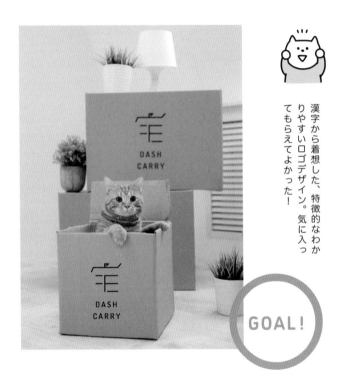

とても特徴的なのにおしゃれで
すてきなロゴになったよ！
ありがとう！

漢字から着想した、特徴的なわか
りやすいロゴデザイン。気に入っ
てもらえてよかった！

GOAL!

〈**納品時の会話**〉

会社名のDASH CARRYの意味が伝わる特徴
的なロゴ。漢字をモチーフにするというアイ
デアがよかった！

クライアント

デザイナー

サービスの特徴を表現するためにも、モチーフ
選びって大切ですね。頭を柔らかくしないと
いけませんね。

宅配サービスのロゴ

CASE 03 » ヨガスタジオのロゴ

STEP 1 発注

クライアント
ヨガ教室

発注内容
線が目立つすっきりとしたシンプルでおしゃれなデザイン。30代前半の女性が講師をしているヨガ教室。モデルの方が通っていて、Instagramで話題。

店名と意味
bellus（ラテン語／読み：ベッルス／意味：美しい）

クライアント

〈発注時の会話〉

最近話題になっているヨガ教室用に、すっきりとしたシンプルなロゴを作ってほしい。女性が好きそうなおしゃれなデザインがいいな。

クライアント

デザイナー

ヨガらしい無駄のないシンプルなイメージでデザインしますね！

そうだね。Instagramでうちの教室がよく出てくるんだ。目を引く特徴的なロゴが写っていたら、みんな気になると思うからいい感じにしてね。

クライアント

START!

Instagramでロゴを見た人が、街で見かけて投稿というSNSの無限ループを期待！

STEP 2 ≫ **ラフ**

フォントをベースにしたシンプルなデザイン

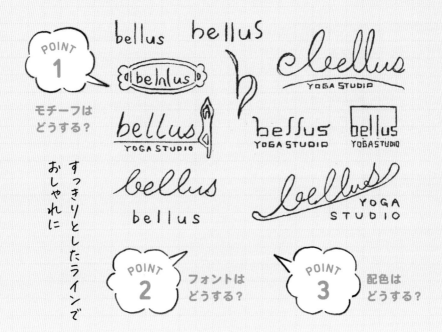

POINT **1**
モチーフは
どうする？

すっきりとしたラインで
おしゃれに

POINT **2**
フォントは
どうする？

POINT **3**
配色は
どうする？

打ち合わせメモ

- Instagramで見つけてもらいたい
- 女性の興味を引けるロゴ
- ヨガは心身を美しくする

要望キーワード

- シンプル ・すっきりとした
- おしゃれ
- 女性が好むデザイン

THINK…

**Instagramで話題になるような、特徴的で
おしゃれなロゴを作るぞ！**

どうする？
どうする？

\ POINT 1 /

ロゴのモチーフをどうするか？

特徴的な
ポーズ

ヨガスタジオ

柔軟さ

美容

健康

店名・サービスの由来とコンセプトをとことん考える

bellus の「美しい」から筆記体の書体を選択。さらにヨガが伝わるようなモチーフを考えた。

\ POINT 2 /

フォントは何を選ぶ？

bellus

bellus

bellus

スリムな印象の
フォント選び

ヨガのイメージに合ったスリムで
美しいフォントを選ぼう。

\ POINT 3 /

配色はどんな感じに？

シンプルでモダンな色を
考える

ロゴタイプは黒。それに合わせた
イラストの配色を考えてみよう。

ヨガのシルエットを入れてわかりやすく

NG 1

NG 2

ヨガスタジオって伝わるけど、古い感じがするな。今っぽくしてほしいな。

bellus

問題！

伝わるデザインを意識したけど、テイストが違ったみたい。

NG 1 ありきたりなイメージ

クライアント
なんだかイメージが古い感じがするね。もう少し今っぽくならないかな？

デザイナー
テイストが合わなかったみたい。今っぽくってどうしたらいいんだろう？

NG 2 ヨガらしさが表現できていない

クライアント
もっとヨガらしい、しなやかさや美しさを表現してほしいな。

デザイナー
しなやかさや美しさがある筆記体を使ってみよう。

フォントを筆記体に変更

NG
1

OK
1

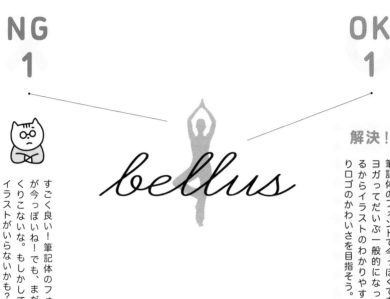

bellus

解決！

筆記体のフォントで今っぽくできた。ヨガってだいぶ一般的になっているからイラストのわかりやすさよりロゴのかわいさを目指そう。

すごく良い！筆記体のフォントが今っぽいね！でも、まだしっくりこないな。もしかして人のイラストがいらないかも？

NG
1 **イラストがイマイチ**

クライアント
フォントは良くなったのにしっくりこない。この後ろの人のイラストは、ないほうがシンプルじゃないかな？

デザイナー
ヨガをわかりやすく表現するのにイラストを使ったけど、もっと形を追求したほうがいいかもしれない。

OK
1 **筆記体でおしゃれに**

クライアント
筆記体になっておしゃれ感がグッとアップしたね！今っぽくていい感じだ！

デザイナー
フォントの変更で、今っぽさが出てきた！もっと崩してみたらどうなるかな？

筆記体を崩して抽象的なロゴに

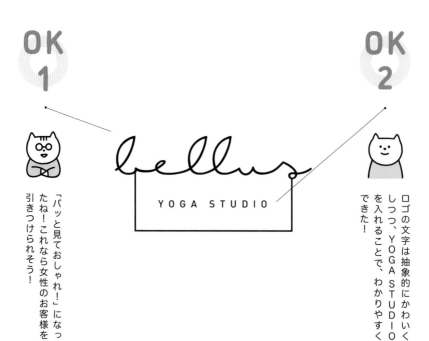

OK 1

「パッと見ておしゃれ！」になったね！これなら女性のお客様を引きつけられそう！

OK 2

ロゴの文字は抽象的にかわいくしつつ、YOGA STUDIOを入れることで、わかりやすくできた！

OK 1 文字を抽象化

クライアント
ロゴから店名を読みとるのは難しくなったけど、ものすごくおしゃれになった！こういうのを求めていた！

デザイナー
文字を抽象的にして、可読性よりも形のかわいさを優先してみた。気に入っていただけたみたいだ！

OK 2 サブコピーで情報を補足

クライアント
四角の中にYOGA STUDIOって入っているのもいいね。何をやっているところなのかがすぐわかる。

デザイナー
店名の可読性を下げたので、情報を補うためにサブコピーを用意。

スタジオの箱をイメージした形にして微調整

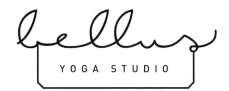

YOGA STUDIO

四角はスタジオの箱というコンセプトも入っていてうれしい！とても気に入ったよ！

ロゴはわかりやすさも大事ですが、用途によっては、とにかく惹きつける、ファンになってもらうかわいさも大事ですね。

OK 1 コンセプトが隠れているロゴ

クライアント

下の四角がスタジオの箱って聞いたときには「なるほど！」って思ったよ。デザイナーの発想力はすごいね！

OK 2 特徴的で目を引くデザイン

デザイナー

線で構成された特徴的なロゴになった！雰囲気を優先するロゴっていう考え方もあるんだな。

FONT	DINPro Medium **YOGA STUDIO** Good Karma demo *bellus*	配色		CMYK 0 / 0 / 0 / 100

線だけの構成が特徴的でおしゃれなロゴに

ロゴはおしゃれ重視でも、サブタイトルやコピーでわかりやすくできるんだね。

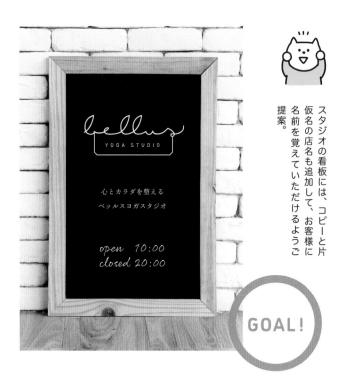

bellus

YOGA STUDIO

心とカラダを整える
ベルスヨガスタジオ

open 10:00
closed 20:00

スタジオの看板には、コピーと片仮名の店名も追加して、お客様に名前を覚えていただけるようご提案。

GOAL!

〈 **納品時の会話** 〉

ロゴはすごく気に入ったんだけど、店名がわかりにくいのがちょっと不安だったんだよね。プラスのご提案がとってもうれしかった！

クライアント

デザイナー

デザインを作っておしまいではなく、より活かせるよう、プラスアルファのご提案を心がけていくようにします。

CASE 04 ≫ クラフトビールの新商品ロゴ

STEP 1
発注

クライアント
クラフトビールの製造・販売会社

発注内容
クラフトビール商品のロゴ制作。クラフトビールならではの手にとりやすいポップなロゴ。クラフトビールに初挑戦した飲料水のメーカー。社員数は少ない新しめの会社。

商品名と意味
reluire（フランス語／意味：輝く・光る）

クライアント

〈発注時の会話〉

弊社初のクラフトビールのロゴマークを作ってほしい。手に取りやすいポップなロゴがいいな。みんなで楽しくビールを飲めるといいよねぇ〜。

クライアント

デザイナー

みんなで楽しくビールはいいですね！その楽しいイメージをロゴに織り込んで仕上げてみますね。

うんうん、ぜひビールを飲む時のワクワクする気持ちを表現したロゴにしてほしいな。

クライアント

START！

初めてのクラフトビールで期待がいっぱい。弊社のワクワクや想いをロゴで一緒に感じてもらいたい！

STEP 2 ≫ **ラフ**

輝きを意識した太陽のデザイン

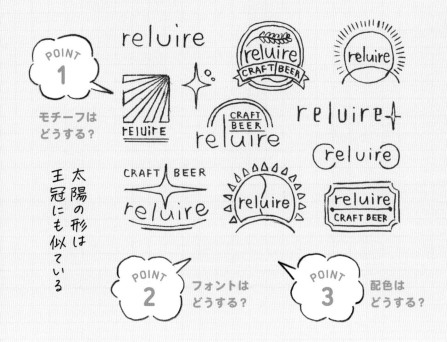

太陽の形は王冠にも似ている

打ち合わせメモ

- 手に取りやすいロゴ
- 商品名の意味は輝きとか光る
- クライアントはお酒大好き

要望キーワード

- ポップ
- 親しみやすさ
- 楽しい
- ワクワク
- 輝き

THINK…

ビールを飲む時の楽しさが伝わるロゴを作るぞ！

\ POINT 1 /

ロゴのモチーフをどうするか？

ビール
ジョッキ

太陽

乾杯

光

星

商品名・サービスの由来とコンセプトをとことん考える

reluire の「輝く・光る」という意味から、光り輝くものをイメージ。「楽しい・ワクワク」というキーワードから夜の星よりも太陽の輝きのほうが合っているかな…。

\ POINT 2 /

フォントは何を選ぶ？

楽しげなポップな
フォント選び

みんなで楽しく、ワクワクという気持ちに合う、ポップで楽しいフォントを選ぼう。

\ POINT 3 /

配色はどんな感じに？

商品を表す色を考える

ビールらしい色をベースとした配色を意識して。

輝き・楽しさのイメージでデザイン

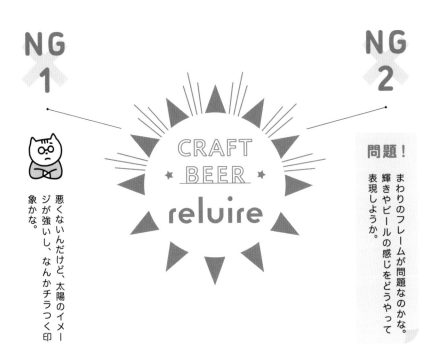

NG
1

悪くないんだけど、太陽のイメージが強いし、なんかチラつく印象かな。

問題！

まわりのフレームが問題なのかな。輝きやビールの感じをどうやって表現しようか。

NG
1 モチーフのイメージが
強すぎる

クライアント
太陽がドーーンって感じで、
野暮ったいかな。

デザイナー
輝きを主軸にしてデザインし
たけど、ダメだったみたい。

NG
2 装飾がうるさい

クライアント
なんだかチラつく感じがす
るね。まわりが尖りすぎてい
るのかなぁ…。

デザイナー
チラつく？うーん、まわりの
フレームが悪いのかな？別
の方法で輝きを表現してみ
よう。

輝き・光を線で表現してみた

NG
1

OK
1

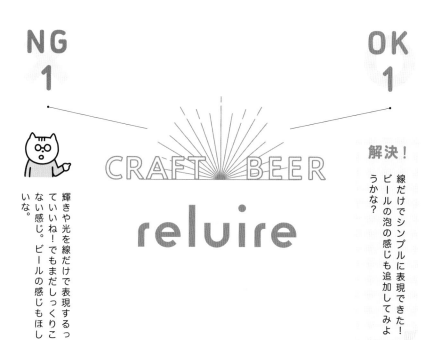

CRAFT ✦ BEER

reluire

輝きや光を線だけで表現するっていいね！でもまだしっくりこない感じ。ビールの感じもほしいな。

解決！

線だけでシンプルに表現できた！ビールの泡の感じも追加してみようかな？

NG
1 **ビールらしさが足りない**

OK
1 **表現をシンプルに**

クライアント
何かが足りない感じがする。もっとビールっぽさを出してほしいな。

クライアント
線だけになっても輝き感はあるもんだねぇ。すっきりしていい感じだよ。

デザイナー
ロゴの色でビールっぽさが出ると思っていたけど、モチーフとしても追加したほうがよさそうだな。

デザイナー
輝きの表現を気に入っていただけた！シンプルな表現にして正解！

ビールの泡と雲でイメージしたデザイン

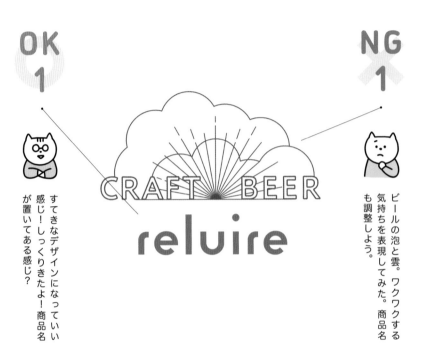

OK
1

NG
1

すてきなデザインになっていい感じ！しっくりきたよ！商品名が置いてある感じ？

ビールの泡と雲。ワクワクする気持ちを表現してみた。商品名も調整しよう。

OK
1 ビールの要素を追加

クライアント
ビールの泡と雲を掛けているんだね！すごくすてきなデザインだ！色も落ち着いてクラフト感が出た気がする。

デザイナー
ビールのワクワクって注がれて泡立つ瞬間だよなーって考えていたら閃いた！すばらしい表現ができたと思う。

NG
1 名前の意味を
表現しきれていない

クライアント
商品名が置きっぱなしって感じ。もうちょっとデザインした感じがほしい。

デザイナー
完成したロゴマークに合わせて商品名の調整も必要だな。

商品名を微調整してみた

OK 1

ビールを飲む時のワクワク感が表現されていてうれしいよ！気に入った！

OK 2

「ー」「ー」が縦長なのを調整して、商品名を少し角丸にしてみました。すごくしっくりきましたね！

OK 1 イメージを的確に表現

クライアント

商品名がアーチ状になって、にっこり笑っている感じもするね。ワクワクが表現された楽しいロゴだ。

OK 2 バランス調整でしっくり

デザイナー

既存フォントに手を入れて、丁寧にバランス調整。こういう細かい部分が完成度をあげるんだよね。

FONT

Reross Quadratic
reluire

A P-OTF A1ゴシック StdN B
CRAFT BEER

配色

CMYK
40 / 60 / 60 / 0

カジュアルで楽しげなロゴ

カジュアルだしワクワク感も
あっていいね！もっとビールが
楽しめそう！

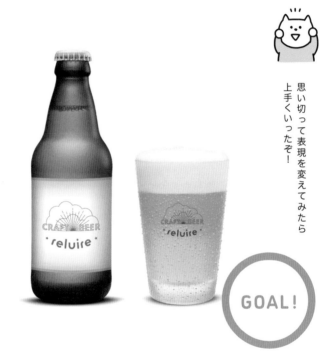

思い切って表現を変えてみたら
上手くいったぞ！

GOAL!

〈納品時の会話〉

ビールを何倍も美味しくしてくれそうなロゴ
ができてうれしいよ。このビールで早くみん
なで乾杯したいな！

クライアント

デザイナー

最初のアイデアにこだわっていたら、このロゴ
はできあがりませんでした。いいデザインを
作るにはいっぱい考えて、時には方向転換する
勇気も必要ですね。

　クラフトビールの新商品ロゴ

CASE 05 ≫ シャンプーの新商品ロゴ

STEP 1
発注

クライアント

クライアント
シャンプーの製造・販売会社

発注内容
植物系シャンプー商品のロゴ制作。植物がモチーフのナチュラルでエレガントなデザイン。ヘアケア商品を製造する美容師さんに好評で美容室などでよく置かれているメーカー。初めて植物由来のシャンプーを発売する。

商品名と意味
guarigione（イタリア語／読み：グアリジョーネ／意味：癒やし）

〈発注時の会話〉

弊社初の植物由来シャンプーを販売することになったので、その商品ロゴを作ってほしい。植物由来なことがわかるようなナチュラルなデザインにしてほしいな。

クライアント

デザイナー

植物をイメージさせて、女性に好まれそうなデザインがいいですね。

うん。あと、顧客に美容室が多いから美容室のおしゃれ空間に置いてもマッチするようなエレガントさもほしい。

クライアント

START!

今後の会社の方針に影響を与える商品のロゴマークだ。商品を印象づけるすてきなロゴができるといいな。

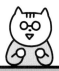

STEP 2 ≫ **ラフ**

ボタニカルで美しいデザインを意識する

POINT **1**
モチーフは
どうする？

ナチュラルな雰囲気を大切に！

POINT **2**
フォントは
どうする？

POINT **3**
配色は
どうする？

打ち合わせメモ

・植物のモチーフを使う
・商品が置かれてるだけでおしゃれに
　見えるように

要望キーワード

・ナチュラル　　・癒やし
・エレガント　　・おしゃれ
・高級感

THINK…

植物モチーフを中心に据えて、シンプルな感じで
作ってみよう！

POINT 1 /

ロゴのモチーフをどうするか？

植物　　　　なめらかな髪　　　うっとりした
　　　　　　　　　　　　　　　　表情

お風呂　　　　　　　　　　　　手書き
　　　　　　　　　　　　　　　テイスト

商品名・サービスの由来とコンセプトをとことん考える

商品の植物由来から、葉っぱ系の植物をモチーフに選択。商品名、guarigione
の「癒やし」を表現するためにナチュラルなテイストにしてみよう。

\ POINT 2 /

フォントは何を選ぶ？

guarigione

guarigione

guarigione

ナチュラルな雰囲気のある
フォント選び

モチーフのテイストに馴染むフォ
ントを選ぼう。

\ POINT 3 /

配色はどんな感じに？

ナチュラルな色を考える

植物由来の商品に合う、ナチュラ
ルな配色を意識しよう。

手書きテイストでナチュラルさを表現

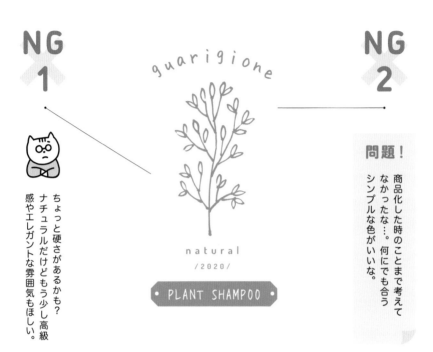

guarigione

natural
/2020/

PLANT SHAMPOO

NG 1

ちょっと硬さがあるかも？ナチュラルだけどもう少し高級感やエレガントな雰囲気もほしい。

NG 2

問題！

商品化した時のことまで考えてなかったな…。何にでも合うシンプルな色がいいな。

NG 1 方向性が違う

クライアント
植物のモチーフはいい感じだけど、もう少し高級感やエレガントさがほしいな。

デザイナー
ナチュラルさは表現できたけど、方向性が違ったみたい。

NG 2 扱いにくい色

クライアント
ナチュラルを意識してグリーンにしてくれたんだと思うけど、汎用性がある色がいいかな。

デザイナー
そうか、まだ商品にどうやってロゴが入るかがわからないんだもんな。

エレガントなフレームをつけてみた

NG 1

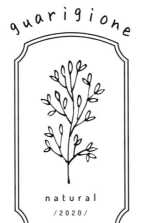

guarigione

natural

/2020/

● PLANT SHAMPOO ●

いい感じ！商品名のフォントがまだ少しカジュアルな雰囲気かも…。

OK 1

解決！

ナチュラル＝GREENじゃないよなぁ。黒一色とフレームで締まってきたぞ。

NG 1 フォントのイメージが合わない

クライアント
商品名のフォント、違うのも見てみたいな。

デザイナー
フォントがフレームと合っていなかったな。手書き風でエレガントなフォントを探してみよう。

OK 1 色とフレームでエレガントさを演出

クライアント
フレームの形がいいね。黒色にしたことでシックなエレガントさが出た気がする。使い勝手もよさそうだ。

デザイナー
フレームをつけることでイラストへの注目度がアップ。黒の効果で全体が引き締まったぞ。

筆記体を崩して抽象的なロゴに

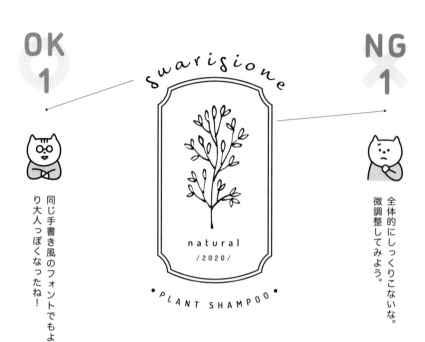

OK 1

同じ手書き風のフォントでもより大人っぽくなったね！

NG 1

全体的にしっくりこないな。微調整してみよう。

OK 1 フォントを変更した

クライアント
同じ手書き風でも、フォントによってこんなに印象が変わるんだね。いい感じだ。

デザイナー
なめらかに崩れた手書き風フォントで、ナチュラルさは損なわず、大人っぽい雰囲気に。

NG 1 まとまりが悪い

クライアント
なんだか少しおさまりが悪いかな？バラけた印象がするよ。

デザイナー
全体的にしっくりこない。手を加えて整えていこう。

さらに微調整してみた

OK 1

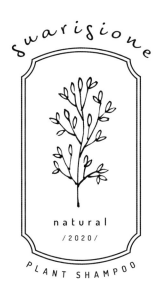

OK 2

余計なものがなくなっていい感じ！気に入ったよ。

微調整しただけですが、印象が全然違ってきますよね！

OK 1　不要なあしらいを削除

クライアント

小さい点がいくつかなくなっただけなのにスッキリしたね！

OK 2　まとまり感が出た

デザイナー

配置や余白・線の太さなど、細かいバランスをとって全体が整った。きれいにまとまった！

FONT

Tornac
suarisione

Dosis SemiBold
PLANT SHAMPOO

配色

CMYK
0 / 0 / 0 / 100

ナチュラルでおしゃれなロゴ

シンプルでおしゃれだし
パッケージにはめ込むと
さらに良い感じ！

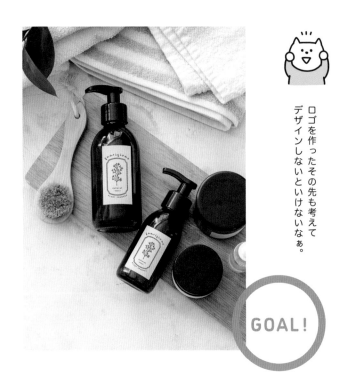

ロゴを作ったその先も考えて
デザインしないといけないなぁ。

GOAL!

〈 納品時の会話 〉

新商品にふさわしい、すてきなロゴができたね。
美容室でも映えそうなロゴだ。

クライアント

デザイナー

ロゴが使われるツールやパッケージへの反映
のされ方、カラー展開はあるのか、レギュレー
ション…ロゴ制作ってさまざまな考慮が必要
なんですね。

CASE 01 » エンジニア系企業の会社案内

STEP 1
発注

クライアント
IT エンジニアの会社

発注内容
エンジニア系の会社案内のパンフレット制作。読み物としても味わえるような、コーポレートカラーを効果的に使ったレイアウト。社員が約100名所属している。IT系の会社。

コピー
人々の役に立つもの作りを。

クライアント

〈発注時の会話〉

会社案内のパンフレットを作ってほしい。しっかりと文章まで味わえる、ビジュアルとテキストのバランスがいいパンフレットにしてほしい。

クライアント

デザイナー

それなら紙面をしっかり整えて読みやすさを出す方向で進めましょう。ほかには何かありますか？

そうだなぁ…コーポレートカラーを効果的に使った面白みのあるデザインがいいな。

クライアント

START !

社風ややりがいが新卒や優秀な転職希望者に届いて、会社に興味をもってもらえるといいな。

STEP 2 ≫ **ラフ**

美しく読みやすいレイアウトを意識する

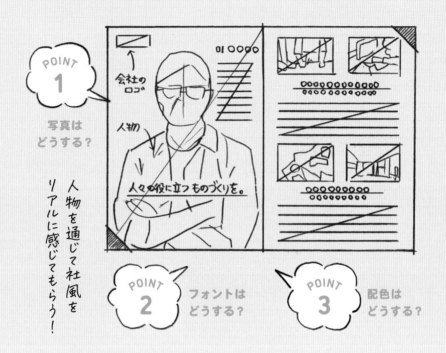

打ち合わせメモ

- ・コーポレートカラーはライトグリーン
- ・コーポレートカラーを効果的に使う
- ・写真は支給
- ・チャレンジを推奨する社風

要望キーワード

- ・読みやすさ
- ・遊び心がある
- ・かっこいい

THINK…

美しいレイアウトで、読みやすく、会社の魅力が伝わるパンフレットを作るぞ！

\ POINT 1 /

メインの写真選考をどうするか？

仕事に対する思いが伝わる写真を選ぶ

社員インタビューの人物写真は、良い表情をしている写真を選ぼう。目線やポーズ、撮影角度など…ほんの少しの違いで与える印象が変わってくるな。

\ POINT 2 /

フォントは何を選ぶ？

人々の役に立つもの作りを。

人々の役に立つもの作りを。

人々の役に立つもの作りを。

長文でも読みやすい
フォント選び

文章をしっかり読んでもらうために、クセのない読みやすいフォントを選ぼう。

\ POINT 3 /

配色はどんな感じに？

コーポレートカラーを中心
に考える

コーポレートカラーのライトグリーンを引き立たせる配色を意識しよう。

エンジニア系企業の会社案内

シンプルにわかりやすくレイアウト

NG1 きれいに整っているレイアウトだけど、もっと遊び心があってもいいと思うな。コーポレートカラーも、もう少し大胆に使ってほしいね。

NG2 写真と文章を読みやすく心掛けたけど、もっと斬新なデザインが良かったみたい。思い切ってやってみよう。

NG 1 整いすぎている

クライアント
きれいに整っているけど、ちょっと整いすぎだな。もっと遊び心がほしい。

デザイナー
文章の読みやすさを意識してレイアウトしたけど、面白みがなかったみたい。もっと大胆にやってみよう。

NG 2 コーポレートカラーが活かせていない

クライアント
コーポレートカラーが目立たないね。もっと割合を増やしてほしいな。

デザイナー
どうしたら、もっとコーポレートカラーを活かせるかな…。

白黒写真を使った大胆なデザインに

 NG1　面白いんだけど、顔の上に文章が乗っているのは気分が良くないし、白黒の写真はかっこいいけど、ちょっと大きすぎるのかな？

 NG2　かっこいいと思ったけどビジュアル優先で配慮に欠けるデザインだったかも…。文章も読みにくいよね。

NG 1 人物写真の配慮に欠けている

クライアント
顔の上に文字が乗っているのは気分悪いなぁ〜。もう少し配慮してデザインしてよ。サイズも大きすぎない？

デザイナー
ついデザインばかりに意識がいって、デザインを見た人の気持ちを考えていなかった。反省。

NG 2 文章が読みにくい

クライアント
なんだかごちゃごちゃしていて読みにくいね。人物写真は2つもいるのかな？

デザイナー
写真を白黒にしてコーポレートカラーを活かせたけど、文章は読みにくくなってしまった。

人物の写真を1つにして余白を作った

OK1　一気に良くなったね！真ん中の4つの写真が目立ってる気がするな。あと少し遊び心があってもいいかな…。

NG1　余白を入れたら締まってきた。確かに4つの写真が目立つから真ん中じゃないほうがいいかな？遊び心って何だろう？

OK 1　余白を意識したレイアウト

クライアント
余白が増えてスッキリしたね！いい感じだ。少し遊び心をプラスするともっと良くなりそう。

デザイナー
写真を小さくして余白を意識してレイアウトしたら締まってきた！遊び心はどう表現しようかな…。

NG 1　紙面が分断されている

クライアント
中央の写真が紙面を分断している感じがするね。もう少しまとまりよくならないかな？

デザイナー

中央の写真のせいで目の動きに無理が出る感じ。もっと流れるように視線を動かせるレイアウトにしないと。

三角のモチーフを使って動きを入れた

OK1 スッキリとシンプルなレイアウトなのに動きがあってすごくいいね！文章も見やすいよ。

OK2 三角のモチーフでレイアウトに動きをつけて、余白もさらに多くしてみました。写真の配置も視線が散っていい感じですね。

OK 1　スッキリとしたデザイン

クライアント

紙面がしっかりと整理されていて読みやすいね。これなら文章も全部読んでもらえそうだ。

OK 2　動きのあるレイアウト

デザイナー

散らした三角のあしらいと左右に配置を変更した写真で動きのあるレイアウトになったぞ！

FONT

A P-OTF 秀英明朝 Pr6 M
人々の役に立つもの作りを。

Adobe Garamond Pro Regular
ageing

配色

CMYK
60 / 0 / 70 / 0

CMYK
0 / 0 / 0 / 100

動きがあるスッキリとしたレイアウト

白黒の写真だからコーポレートカラーが映えるし、かっこいい！動きのあるシンプルデザインでいい感じだね。

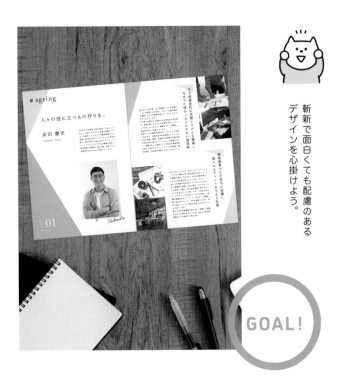

斬新で面白くても配慮のあるデザインを心掛けよう。

GOAL!

〈 **納品時の会話** 〉

白黒写真にしたことでコーポレートカラーが映えたよね。余白も多くて読ませるデザインになっているよ。

クライアント

「遊び心」の捉え方を間違えていました。デザインしたものを他者目線でチェックすることも大切ですね。

デザイナー

CASE 02 » WEBソリューション系企業の （社長挨拶）案内

STEP 1
発注

クライアント

クライアント
WEBソリューションの会社

発注内容
社長挨拶ページのパンフレット制作。スマートな雰囲気と信頼感のあるデザイン。実績など掲載。社長の年齢は40代後半。カジュアルスーツを着て出勤している。

コピー
あなたの不満を教えてください。

〈発注時の会話〉

> パンフレットに載せている社長挨拶を時勢に合わせた内容にしたい。前向きなイメージと信頼感が伝わるスマートなデザインにしてほしいな。

クライアント

デザイナー

> なるほど。メッセージと一緒に信頼感が伝わるデザインにしますね！

> うん、その方向で。今回のパンフレットリニューアルの目玉は社長挨拶だから、頼んだよ。

クライアント

START！

スマートで信頼感のあるパンフレットで、新たな顧客層をつかめるといいな。

STEP 2 ≫ **ラフ**

スマートさと信頼感あるデザインを意識する

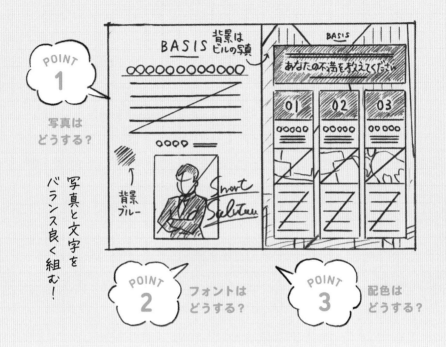

写真はどうする？

写真と文字をバランス良く組む！

POINT 2 フォントはどうする？

POINT 3 配色はどうする？

打ち合わせメモ
- コーポレートカラーは水色
- 社長の写真を入れる（40代）

要望キーワード
- スマート ・信頼感
- 前向きなイメージ

THINK…

会社の業務内容や社長からのメッセージがしっかり伝わるようなパンフレットを作るぞ！

どうする？
どうする？
どうする？

\ POINT 1 /

メイン写真選考をどうするか？

ビジネスシーンをイメージできる写真を考える

パソコンやグラフの入った写真を使うと、業務内容がイメージしやすくなりそう。

\ POINT 2 /

フォントは何を選ぶ？

あなたの不満教えてください。

あなたの不満教えてください。

あなたの不満教えてください。

ビジネスらしさを感じる
フォント選び

文字数が多くても読みやすい、ビ
ジネス的なフォントを選ぼう。

\ POINT 3 /

配色はどんな感じに？

スマートで信頼感を与える
色を考える

コーポレートカラーも意識しなが
ら配色を決めよう。

コーポレートカラーを基調としたレイアウト

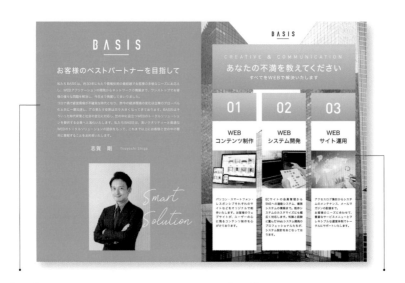

NG1 右のページがすごく圧迫感がある…。サービス紹介の縦長のレイアウトがちょっと気になるかな…。

NG2 　コーポレートカラーを使って大胆にレイアウトしたら、全体的に読みにくくなってしまった。圧迫感は濃い水色のベタが多いからなのかな。

NG 1 ベタが強く圧迫感がある

クライアント
左右のページのバランスが悪くない? 右ページの圧迫感がすごいんだけど…。

デザイナー
コーポレートカラーの水色を全面に入れたせいかな? 少し余白を増やそう。

NG 2 文章が読みづらいレイアウト

クライアント
サービス紹介が縦長なのもちょっと気になるな。読みにくい感じがする。

デザイナー
3つのサービスを均等に並べたけどダメだったみたい。縦長がバックの高層ビルとマッチしたと思ったんだけどなぁ。

水色のベタをやめてレイアウトも変更

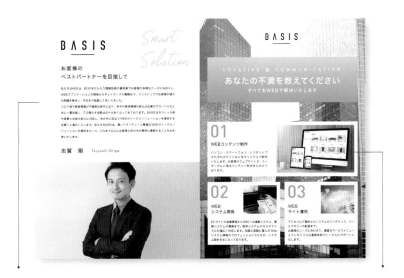

NG1

白の余白が増えて見やすくなったよ。でもまだ野暮ったい印象があるな。社長が文章の下にいるのも気になる…。

NG2

問題！

白の余白を多くして、サービス紹介をよりわかりやすくしたつもりだけど、もっとスッキリさせたいな。

NG 1

余白を増やして
可読性アップ

クライアント
余白が増えて読みやすくなったよ。でもなんか社長が潰されそうな感じがする。頭がちょっと切れているのも気になる。

デザイナー
余白を増やしたことで見やすくなったのは良かったけど、人物写真に対する気配りが足りなかった。

NG 2

全体的に野暮ったい

クライアント
サービス紹介もわかりやすくなったね。全体的にもっとスッキリした感じにならないかな？

デザイナー
要素を枠で区切っているのがいけないのかな？背景をスッキリさせてみよう。

人物を大きく、ビルの写真を小さくした

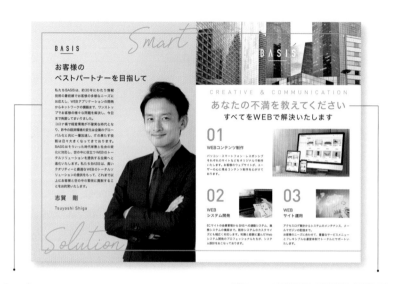

NG1 全体的にスッキリして良くなったね！でもまだ締まっていないような。特にまわりの線がくどい印象かな…。

OK1 解決！ ビル群の写真を背景に配置するのをやめたらスッキリした印象に。フォントもビジネスらしくもう少しスッキリさせてみよう。

NG 1 意味のないあしらい

クライアント
だいぶ良くなったけど、なんで、まわりを線で囲っちゃったの？くどい感じがする。

OK 1 人物を大きくして メッセージ性アップ

クライアント
全体がスッキリしてきたね！社長が大きく写ることで、語りかけられているような感じがするよ。

デザイナー
なんか締まらないなと思って、枠線のあしらいを入れてみたけど意味のないあしらいで失敗。

デザイナー
ビル群の写真を背景から外すことで全体がスッキリとした。人物を大きくしたことで、メッセージ性が強くなった！

全体の文字を小さくしてあしらいを変更

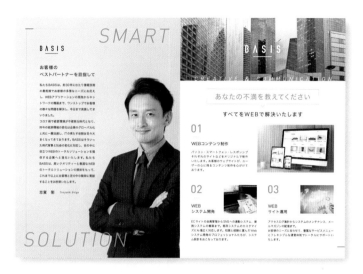

OK1

締まったデザインになったね！全体のバランスがすごくいいよ。スッと情報が目に入ってくるね！

OK2

全体の文字を少し小さくして、余白を多くしてみたらスッキリとしたスマートなデザインになりました。

OK

1 全体の文字を
小さくした

クライアント

全体のバランスがものすごくいい！スッキリしていてとても見やすいよ。

OK

2 線を使った
さりげないあしらい

デザイナー

細めの線をあしらうことで、全体が締まった印象になった。コピーは抜け感のある吹き出しにして、目にとまるように。

F O N T	DINPro Light SMART SOLUTION ヒラギノ角ゴシック W5 あなたの不満を教えてください

配色		CMYK 100 / 0 / 20 / 0
		CMYK 0 / 0 / 0 / 100

スマートで信頼感があるデザイン

スマートで信頼感のあるパンフレットになってうれしいよ。

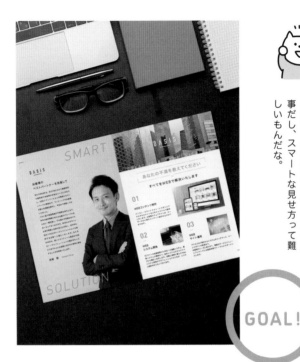

各要素を目立たせようとしていたかも。引き算のデザインも大事だし、スマートな見せ方って難しいもんだな。

SMART

SOLUTION

GOAL!

〈納品時の会話〉

このパンフレットなら社長も喜ぶよ！スマートで押さえるところはしっかり押さえている感じが、信頼してもらえそうだね。

クライアント

デザイナー

どのページもしっかり読んでもらいたいと思って、要素単位でデザインを考えていましたが、全体を調和させることも大切ですね。

CASE 03 ≫ ファッション専門学校の案内パンフレット

STEP 1
発注

クライアント

クライアント
ファッション系専門学校

発注内容
ファッション系専門学校の学校案内パンフレット制作。
プロのクリエイターになれそうな説得力のあるデザイン。
生徒数は約500人。創立30年を迎えた。いろいろな学科
がある。

コピー
「好き」を伸ばそう

〈発注時の会話〉

創立30年を機に学校案内を刷新したい。ファッ
ションを学ぶワクワク感と、ここに通ったらプ
ロになれると思える説得力のあるパンフレット
を作ってほしい。

クライアント

デザイナー

なるほど。それなら学生生活をカジュアルに表
現してみるのはどうでしょう?

そのあたりは任せるよ。とにかくファッション
好きな若者に、ビビッとくるようなクリエイティ
ブなデザインにしてほしいな。

クライアント

START!

**本気でプロになりたい、意欲のある学生が
集まるといいな。**

STEP 2 ≫ **ラフ**

ポップで遊び心あるデザインを意識する

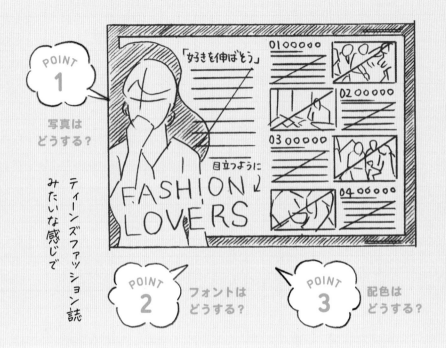

打ち合わせメモ

- サブコピーは「Fashion Lovers」
- 科の紹介を入れる
- 女生徒が多い
- 業界で活躍している卒業生多数

要望キーワード

- 遊び心
- ワクワク感
- 楽しい
- かっこいい
- クリエイティブ
- プロ感

THINK…

カジュアルでファッショナブルなデザインにするぞ！

\ POINT 1 /

メインの写真選考をどうするか？

どうする？
どうする？
どうする？

ファッショナブルなイメージのある写真を選ぶ

学生と同年代くらいの人物写真だと、ターゲットが自分を投影しやすいかも。
ファッションを志す若者に好まれそうな写真を選ぼう。

\ POINT 2 /

フォントは何を選ぶ？

「好き」を伸ばそう。

「好き」を伸ばそう。

「好き」を伸ばそう。

ポップさを感じるフォント選び

楽しさを表現できるカジュアル感のあるフォントを選ぼう。

\ POINT 3 /

配色はどんな感じに？

ポップでファッション感のある色を考える

ビビッドや甘辛など印象の強い配色を意識しよう。

遊び心を入れたカジュアルなデザイン

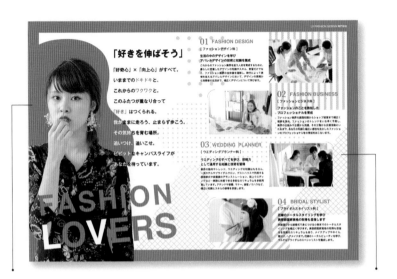

NG1

もっとファッションを学ぶ楽しさや、ワクワク感がほしいな。この学校に行きたいと思うような。

NG2

結構遊んだつもりだったけど、まだ足りなかったみたい。もう少し若いデザインがいいかな？

NG 1 ワクワク感を表現できていない

クライアント

カジュアルでかわいくまとまっているけど、ファッションを学ぶことへのワクワク感を感じないね。

デザイナー

ビビッドなピンクとカジュアルなあしらいで楽しさを表現したけど、足りなかったみたい。

NG 2 キャッチーさが足りない

クライアント

う〜ん。色が目につくだけな感じだね。この学校に通いたいと思わせる魅力的なデザインにしてほしいな。

デザイナー

色味を変更してみよう。ファッションをイメージするあしらいを入れるのもいいかもしれない。

ファッション専門学校の案内パンフレット

全体をさらに楽しいテイストに変更

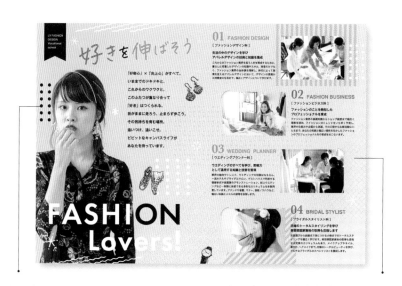

NG1

イメージより若い感じなんだよね。もっとかっこよくして、この学校だったらその道のプロになれるような本物感がほしいな。

NG2

問題！

イメージより若い印象でテイストが違うみたい。本物感ということは、もっと大人っぽくしたほうがいいのかな？

NG 1 ターゲットに合っていない

クライアント

若すぎるかな。プロになる目標がある子たちだから、実年齢より精神年齢が高い傾向があるかも…。そっちに合わせてよ。

デザイナー

ターゲット像を年齢だけで判断していた。もう少し大人っぽいデザインにしてみよう。

NG 2 テイストが違う

クライアント

悪いんだけど、ちょっと方向性が違うから、デザインし直してくれないかな？

デザイナー

まさかのデザイン変更。色を変えたり写真を加工したりしたけど、見当違いのことをしていたみたい…。

全体を大人っぽくリデザイン

01 FASHION DESIGN
［ ファッションデザイン科 ］

生活の中のデザインを学び
アパレルデザインの技術と知識を養成

02 FASHION BUSINESS
［ ファッションビジネス科 ］

ファッション業界の全体像を把握し、
プロフェッショナルを養成

03 WEDDING PLANNER
［ ウエディングプランナー科 ］

ウエディングのすべてを学び、即戦力
として通用する知識と技術を習得

04 BRIDAL STYLIST
［ ブライダルスタイリスト科 ］

花嫁のトータルスタイリングを学び
高度国家資格の取得を目指します

OK1

このテイストいいね！プロ
になれそうな感じがあるよ！
あと少し抜け感とクリエイ
ティブさがほしいな。

OK2
解決！

やっとテイストが合った
みたい。抜け感とクリエ
イティブさはどうしよう
かな？

OK
1 雰囲気が出ている

クライアント
いいね！プロになれそうな
雰囲気が出ているよ。目力
のある写真も意志の強さを
感じるね。

デザイナー
色と写真でクールで芯の強
さを演出。ヌーディーな印
象で大人っぽさも出せたぞ。

OK
2 リデザインで
希望のテイストに

クライアント
まさにこんな感じ！手間をか
けさせちゃったね。もうちょっ
と抜け感とかクリエイティブ
さがあるといいかも。

デザイナー
もう一度ヒアリングをしてデ
ザインをやり直した。今回
はドンピシャのテイストだっ
たみたい。よかった！

イラストを追加してあしらいを変更

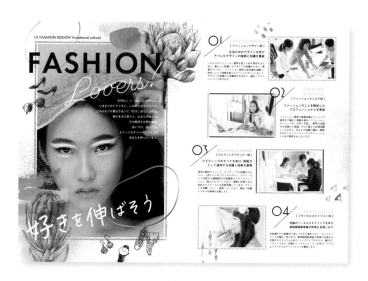

OK1 これだよ！美しさとかっこよさがあってすごくいい！クリエイティブさもあるね！

OK2 クリエイティブさがほしいので、紙面をキャンバスに見立てて大人っぽいイラストを追加してみました。抜け感も出ましたね！

OK 1 クリエイティブ感が出た

クライアント
紙面全体からクリエイティブ感があふれているね！想像以上の出来だよ！

OK 2 あしらいで抜け感を出した

デザイナー
写真を囲っている枠を全部違うあしらいにしたり、枠から要素を飛び出させたりすることで抜け感を出せた！

FONT		配色		CMYK
Futura PT Demi Demi **FASHION**				10 / 35 / 25 / 0
Gautreaux Light *Lovers!*				CMYK 35 / 45 / 80 / 0

美しさと抜け感があるデザイン

この学校へ通ったらプロになれそうな感じがあるね！志を持った学生さんが集まってくれそう！

最初の打ち合わせでテイストの擦り合わせが足りなかったな…。ちゃんとヒアリングできるようにしなくちゃ。

〈納品時の会話〉

学校のイメージに合ったクリエイティブで雑誌みたいな学校案内ができた！入学希望者だけでなく在校生にも喜ばれそうだ。

クライアント

リデザインはキツかったですが、とてもすてきなパンフレットができました。最初にもっとイメージの共有ができていれば良かったですね。

デザイナー

CASE 04 » 病院案内パンフレット

STEP 1
発注

クライアント

総合病院

発注内容

病院のご案内パンフレット制作。病院なので安心感、温かみのあるデザインがいい。地域の大きめな病院で、たくさんの人がいる。

コピー

地域とのつながりを大切に質の高い医療を目指します

クライアント

〈発注時の会話〉

地域医療連携の基盤病院として、地域とのつながりを大切にしているので、安心感や温かみを感じるパンフレットを作ってほしい。

クライアント

デザイナー

人と人のつながりを感じる、ハートフルなイメージがいいですね。

ハートフルか、いいね。あとは病院なのでクリーンさや信頼感も感じるデザインだとうれしい。

クライアント

START!

パンフレットが病院と地域の関わりを理解してもらうきっかけになるといいな。

親しみと温かみを意識する

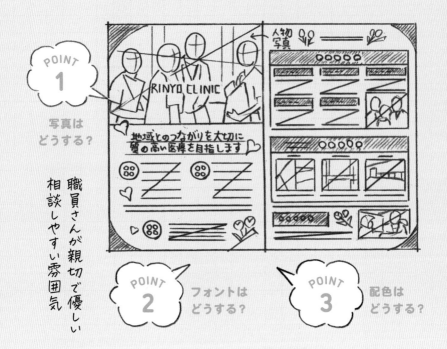

打ち合わせメモ

・温かみのある信頼できる病院
・診療科と施設の紹介を入れる
・地域交流のイベントなどを積極的
　にやっている
・病院にもおもてなしの意識

要望キーワード

・安心感　　・信頼
・温かみ　　・親しみ
・クリーン　・ハートフル

THINK…

**ハートフルなデザインで、親しみを持ってもらえる
パンフレットを作るぞ！**

どうする？
どうする？
どうする？

\ POINT 1 /

メインの写真選考をどうするか？

病院の温かみを伝える写真を考える

病院らしさがあり、温かみを感じるデザインなら人に焦点を当てた写真がわかり
やすい印象。複数の人が写っているとつながりをイメージしやすいな…。

\ POINT 2 /

フォントは何を選ぶ？

質の高い医療を目指します

質の高い医療を目指します

質の高い医療を目指します

親しみを持てる
優しいフォント選び

丸みがあり、優しい印象を与える
フォントを選ぼう。

\ POINT 3 /

配色はどんな感じに？

人を思う気持ちが伝わる色
を考える

温かみを感じる柔らかい配色を意
識しよう。

親しみやすいハートフルなデザイン

NG1 悪くないんだけど、この病院のイメージと違うかな。温かみの中にクリーンさや信頼感があるといいんだけど…。

NG2 問題！ 「温かみ」のテイストが違ったみたい。クリーンさと信頼感をプラスするならカラーを変更したほうがいいかな。

NG 1 「温かみ」のテイストが違う

クライアント
ピンクはアットホームな感じはするけど、ちょっと感じが違うかな。病院とイメージが合わない気がする。

デザイナー
優しい印象を与えるピンクに親しみやすく花や心を表すハートをあしらってみたけど、違ったみたい。

NG 2 希望のイメージが表現できていない

クライアント
クリーンさや信頼感も感じるようにデザインしてほしいな。

デザイナー
温かみを重視している感じだったけど、クリーンさや信頼感も必要なのか…。色を変えたほうがよさそうだな。

メインカラーを黄色に変更してみた

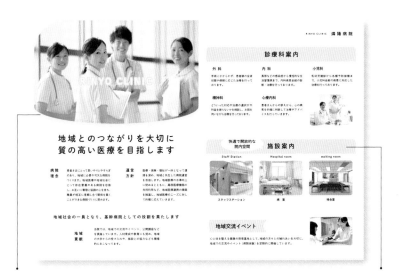

NG1

黄色は温かみや安心感もあるし、クリーンな印象もあっていいね。信頼感はまだ弱いし黄色が目立つのが気になるなぁ。

OK1

解決!

黄色で良かったみたい。信頼感を表現するにはどうしよう?確かに黄色が目立つので減らしてみようかな。

NG
1 信頼感が弱い

クライアント
いい感じだけど、もう少し信頼感のあるデザインにしてほしいな。

デザイナー
少しポップな印象があるのかな?もう少し堅めのフォントにしてみようかな…。

OK
1 色を変更して
印象が変わった

クライアント
黄色はいいね!温かみを損なわず、クリーンな感じが出てきたね。ただちょっと黄色が目立ちすぎかな?

デザイナー
黄色にして正解だったみたい。黄色の比率はもう少し減らしてもよさそうだな。

全体を明朝体にして黄色を減らした

NG1 全体のイメージがすごく良くなったよ。温かみの中に信頼感があるね。ただ、もう少しメリハリがほしいなぁ。

OK1 明朝体は堅い印象になると思ったけど、シンプルなデザインだから大丈夫みたい。クリーンさをうまく表現できた！

NG 1 メリハリがなく味気ない

クライアント
だいぶ良くなったけど、ちょっと物足りない感じ…。もう少しメリハリがほしいな。

デザイナー
確かにちょっと淡白な印象だよね。あしらいを追加してみよう。

OK 1 フォントを変更して信頼感アップ

クライアント
明朝体になるときちんとした雰囲気が出てきたね。これなら信頼できそうだ。

デザイナー
フォントの変更で温かみを失わずに信頼感を出すことに成功！

枠や線、グラデーションを足してみた

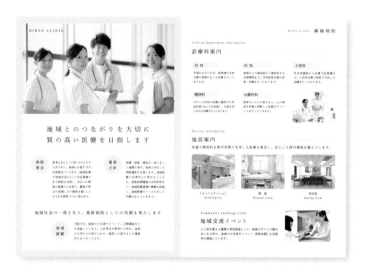

OK1
黄色のメリハリがついて違和感ないし、全体がきれいにまとまってすごく雰囲気がいいよ。情報も見やすくなったね。

OK2
黄色のベタや線であしらいにメリハリをつけたことで物足りない印象がなくなりました。

OK 1
メリハリがつき全体がまとまった

クライアント
左面の黄色の太枠いいね！病院からのメッセージがフォーカスされてる感じ。うまく全体をまとめられたね。

OK 2
情報が見やすく整理された

デザイナー
見出しの余白に線をあしらうことで情報がきちんと区切られ、スカスカ感もなくなったぞ。

FONT
A P-OTF 秀英明朝 Pr6 M
地域とのつながりを大切に

配色
CMYK
0 / 7 / 85 / 0

クリーンで温かみと信頼感があるデザイン

安心と信頼が伝わる
パンフレットになってうれしいよ。

ハートフルな表現もいろいろあるんだな。同じ業界でもいろんなテイストがあることを学ぶことができた。

GOAL!

〈納品時の会話〉

病院の理念がしっかり伝わるし、安心や信頼を感じる温かいデザインになったよ。

クライアント

デザイナー

クライアントが強調していたことが本当に表現してもらいたいこととは限らない。しっかり見極めてデザインしないといけないなぁ。

CASE 01 》 レモンのお菓子のパッケージ

STEP 1
発注

クライアント
お菓子メーカー

発注内容
ひと目でレモンとわかるようなデザイン。爽やかでポップな色合い。季節限定のような特別感。女性に人気のクッキーを販売するお菓子メーカー。

商品名
Lemon Cookie

クライアント

〈発注時の会話〉

今度レモンクッキーを販売するのでそのパッケージを作ってほしい。ひと目でレモンってわかる感じの爽やかでポップな色合いにしてほしいな。

クライアント

デザイナー

全面にレモンを入れて、レモンのクッキーだとわかるようにしましょう。

うん、あとは季節限定パッケージみたいな特別感があって、女性に喜ばれそうなおしゃれなデザインだといいね。

クライアント

START！

すてきなパッケージのお菓子で、女性のみなさんにリラックスタイムを楽しんでもらいたいな。

STEP 2 ≫ **ラフ**

レモン感が伝わるように意識する

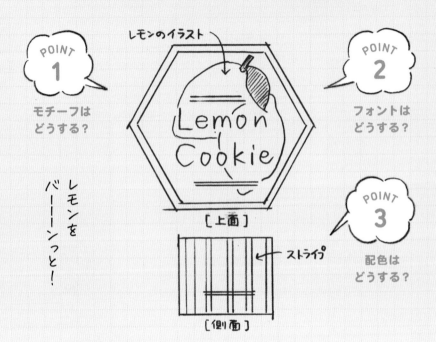

POINT **1**
モチーフは
どうする？

レモンを
バーーンっと！

レモンのイラスト

Lemon
Cookie

［上面］

ストライプ

［側面］

POINT **2**
フォントは
どうする？

POINT **3**
配色は
どうする？

打ち合わせメモ

・とにかくレモンを強調
・季節感と特別感を出す
・箱は六角形

要望キーワード

・レモン
・爽やか
・ポップ

・女性に喜ばれる
　デザイン
・特別感
・おしゃれ

THINK…

おしゃれで、美味しそうなレモンのパッケージを
作るぞ！

\ POINT 1 /

メインモチーフ選考をどうするか？

どうする？
どうする？
どうする？

いろいろなレモンのモチーフを集めてみよう！

レモンらしいモチーフとはどんなものか。写真やイラストだけではなく、アクセサリーや料理など幅広くレモンを観察してみよう。

\ POINT 2 /

フォントは何を選ぶ？

Lemon Cookie

Lemon Cookie

Lemon Cookie

特別感のあるフォント選び

上品な印象を与えるセリフ体から、商品名にふさわしいフォントを選ぼう。

\ POINT 3 /

配色はどんな感じに？

レモンらしい色を考える

レモンの色を中心に、美味しそうに見える配色を考えよう。

レモンを大きく配置したデザイン

NG
1

NG
2

輪切りとかいろんなレモンの表情がほしいな。色もレモンの爽やかさが出ていない感じ。

問題！

商品名を目立たせようとしたけどレモンの爽やかさの表現が足りなかった。

NG
1 ありきたりのデザイン

クライアント
レモンが普通だよね。輪切りとかいろいろなレモンを並べて表情豊かにしてくれないかな？

デザイナー
わかりやすいと思ったんだけど、単純すぎたみたい。

NG
2 爽やかさがない

クライアント
ちょっと暑苦しい感じがする配色だよね。もっと爽やかな感じにしてほしいな。

デザイナー
レモンらしさに意識がいってしまい、爽やかさまで考えていなかった。もっと色を軽くしてみよう。

いろんな形のレモンを散らせて色も変更

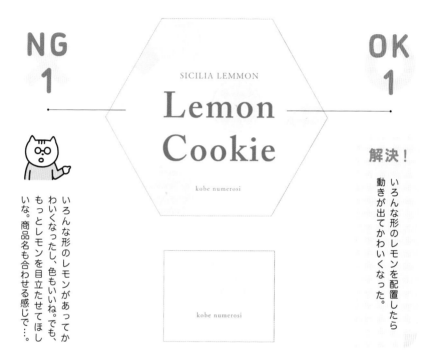

NG

1

いろんな形のレモンがあってかわいくなったし、色もいいね。でも、もっとレモンを目立たせてほしいな。商品名も合わせる感じで…。

OK

1

解決！

いろんな形のレモンを配置したら動きが出てかわいくなった。

NG

1 モチーフが目立たない

クライアント
遠目で見たときにレモンってわかりにくいかな？商品名も浮いて見えるから馴染むようなフォントにしてほしいな。

デザイナー
たくさんのレモンを入れようと思って小さくしすぎたかも。もう少しレモンを大きくしてみよう。

OK

1 輪切りやさまざまな
形のレモンを配置

クライアント
たくさんのレモンでかわいくなったね。色も薄くなっていい感じだ。

デザイナー
いろいろな形のレモンで動きが出た！色もパステル系にして軽くかわいい印象に。

レモンを大きく配置してフォントも変更

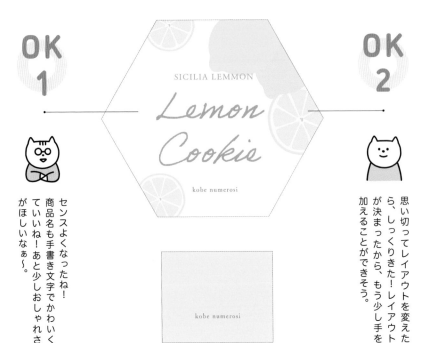

センスよくなったね！商品名も手書き文字でかわいくていいね！あと少しおしゃれさがほしいなぁ〜。

思い切ってレイアウトを変えたら、しっくりきた！レイアウトが決まったから、もう少し手を加えることができそう。

OK 1 商品名の フォントを変更

クライアント
すごくいいね！手書き文字がおしゃれでかわいいよ！女性が好きそうな感じだ。

デザイナー
手書き文字のフォントに替えたら、おしゃれさが出てきた！いい感じ。

OK 2 レモンの配置に成功！

クライアント
商品名もしっかり見えるし、レモンの感じもバッチリ伝わってくるよ！すごくいいね！

デザイナー
レモンを大きくして形状を2つに絞ってみた。余白を意識してバランスを見ながら配置。

色を変更してあしらいを追加

OK 1

OK 2

一気におしゃれになったね！商品名を斜めにするだけで動きが出たね！色もあしらいもマッチしてる！

おしゃれさを表現するために、バックの色をシックにして商品名を爽やかなブルーに変更しました。抜け感も出ましたね！

OK 1　バックや文字の色を変更

クライアント

背景がグレーになって大人の雰囲気が出てきたね！ブルーの文字で爽やかさが強調されてる感じがするよ。

OK 2　あしらいを追加して雰囲気アップ

デザイナー

リボンのあしらいを追加してギフト感を出してみた。ナチュラルなドットでおしゃれさも演出。

FONT

Adobe Handwriting Ernie
Lemon Cookie

FOT-筑紫Aオールド明朝 Pr6 R
SICILIA LEMMON

配色

CMYK
70 / 0 / 20 / 0

CMYK
10 / 7 / 20 / 0

おしゃれで爽やかなデザイン

ちょっとシックな色合いで抜け感が出たよね。爽やかさも失っていなくてすてきだよ。

色を変えたり文字に少し手を加えるだけで季節感が出て、デザインって変わるなぁ。

GOAL!

〈納品時の会話〉

季節にぴったりの爽やかでおしゃれなパッケージができたよ！ 発売日が楽しみだ。

クライアント

配色をちょっと冒険してみましたが、成功してよかったです。配色でデザインのイメージや伝わることは大きく変わるので、色って奥が深いですね。

デザイナー

CASE 02 » 日本酒のパッケージ

STEP 1
発注

クライアント
酒造メーカー

発注内容
日本酒のラベル制作。若者にも受け入れられそうな、シンプルでかっこいい日本酒のデザイン。カラーは大人っぽい金色を使用。若い年齢層からも人気な酒造メーカー。

商品名
雫の金

クライアント

〈発注時の会話〉

最近うちの蔵は若い人に評判なんだ。それに乗ってもっと日本酒を若い層に広げたいから、若者ウケする日本酒のパッケージを作ってほしい。

クライアント

デザイナー

それなら、明るいイメージにしたら若者にもウケるかもしれませんね。

じゃあ、そうしてくれるかな。できればシンプルでかっこいいデザインがいいな。

クライアント

START!

うちの蔵の代表となる日本酒。たくさんの若い人たちに受け入れてもらえるといいな。

STEP 2 ≫ **ラフ**

液体感で和の伝統を表現する

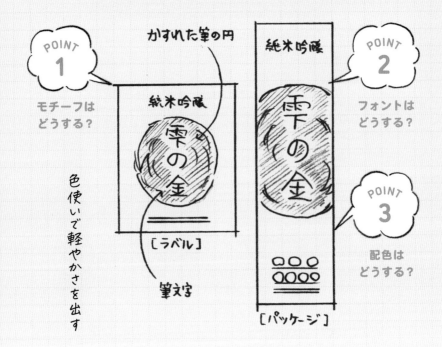

かすれた筆の円

純米吟醸

純米吟醸

雫の金

[ラベル]

筆文字

POINT 1
モチーフは
どうする？

色使いで軽やかさを出す

純米吟醸

雫の金

[パッケージ]

POINT 2
フォントは
どうする？

POINT 3
配色は
どうする？

打ち合わせメモ

・純米吟醸の表記
・会社の住所を入れる

要望キーワード

・シンプル　　・カジュアル
・かっこいい
・若者が好むデザイン

THINK...

**若い人が興味を持つような、シンプルでかっこいい
パッケージとラベルを作るぞ！**

どうする？
どうする？
どうする？

\ POINT 1 /

メインモチーフ選考をどうするか？

お酒をイメージさせるのに、どんなモチーフがいいか考えよう

日本酒からイメージを膨らませていこう。材料、製造工程、器、色、香りなど、さまざまな要素から若者が好みそうなモチーフを探ろう。

\ POINT 2 /

フォントは何を選ぶ？

雫の金

雫の金

雫の金

日本酒らしいフォントを
考える

筆文字など日本酒らしさが伝わる
フォントを選ぼう。

\ POINT 3 /

配色はどんな感じに？

若者が好きそうで、商品名
に合う色を考える

名称に色が入っている場合はそれ
を考慮した配色を意識しよう。

装飾のフレームをゴールドにあしらってみた

NG 1

純米吟醸

雫の金

酒造元 雫の金 酒造会社

このデザインも悪くないんだけど、もっと若者にも受け入れられそうなデザインがいいんだよなぁ。

NG 2

純米吟醸

雫の金

雫の金
酒造会社
京都府鴨川市橋鴨町 5・10・25

問題！

「和でかっこいい日本酒のデザイン」にしてみたけど、違ったみたい。定番な感じではなくてカジュアルなほうがいいのかな？

NG 1　デザインがターゲットに合っていない

クライアント
日本酒らしいデザインだけど、今回は若者をターゲットにしているから、若者にウケる感じにしてよ。

デザイナー
確かにこのデザインでは、若者にはウケないかもしれないなぁ。

NG 2　ありきたりのデザイン

クライアント
オーソドックスな日本酒デザインから一度離れて、自由な発想でデザインしてほしいな。

デザイナー
日本酒の定番デザインに捕らわれていた。もっとカジュアルなデザインにしてみよう。

雫のモチーフを使って余白を活かしたデザイン

解決！

このテイストいいね！若者が手にとってくれそう。でもこれだと雫ってわかりづらいかも!?

思い切って、雫のシルエットを活かしたデザインに変えてみた。方向性は良さそうだけど、もう少しアレンジをきかせたいところ。

OK 1 由来がわかるモチーフ

クライアント
社名を冠した商品に、雫のモチーフ。これはうれしいなぁ。

デザイナー
雫のシルエットをモチーフにデザインしてみた。社名ともマッチして喜んでいただけた！

OK 2 デザインを大幅変更

クライアント
若者が手にとってくれそうなカジュアルな雰囲気になったね！雫らしさがもう少しあるといいかも？

デザイナー
方向性はこれで良かったみたいだ！もう少し動きを出せるといいかも。

商品名を英文字にして雫を動かし箱も変更

OK 1

純米吟醸

雫 の 金 酒造会社
京都府鴨川市桜野町 5-10-25

Shizuku no kin

雫の配置がいいね！デザインに動きが出てきたよ。商品名の手書き風フォントも親しみがもてていい感じ。

純米吟醸

Shizuku no kin

雫の金
酒造会社
京都府鴨川市桜野町 5-10-25

OK 2

全体に動きが出てきた。商品名を英文字の手書き風フォントにしただけで今っぽくなったぞ。

OK 1 雫の配置を調整

クライアント
雫の位置がずれて動きが出てきたね！箱もクラフトになってエコな感じが今っぽいね。

デザイナー
もっと雫らしさを感じるように、配置を調整してみた。全体に動きが出てきたぞ。

OK 2 商品名を英字表記に

クライアント
商品名を英字表記にしたんだね。今っぽくなったね！フォントの感じもすごくいい。

デザイナー
「雫の金」は社名にも入っているので、手書き風の英字に変更しておしゃれ感アップ！

雫のモチーフや商品名に動きをつけてみた

純米吟醸

Junmai Ginjo

Japanese rice wine

Shizuku no kin

OK 1

全体的に動きが出てすごくいいね！水色の雫がアクセントになって他の商品と差別化できそう。

純米吟醸

Junmai Ginjo

Japanese rice wine

Shizuku no kin

雫の金
酒造会社

双葉県鴨田市賀野町五・十・二区

OK 2

水色の雫を透過させて動きとメリハリをつけると、単純なシルエットでも、いいアクセントになりますね。

OK 1 雫や商品名に動きを出した

クライアント
水色の雫がいいアクセントになっている！箱の幅ギリギリまで大きくした商品名もいい感じ！

OK 2 あしらいで今っぽく

デザイナー
あしらいを追加することで全体が締まった。英字のあしらいで今っぽさも出せた！

FONT

Signatura Monoline Script Regular
Shizuku no kin

FOT-筑紫Cオールド明朝 Pr6 R
雫の金 酒造会社

配色

CMYK
20 / 30 / 60 / 0

CMYK
60 / 0 / 20 / 0

若者にも興味をもってもらえるデザイン！

若者が気に入ってくれそうなデザインに仕上げてくれてうれしい！多くの人の手に届くといいなぁ。ありがとう！

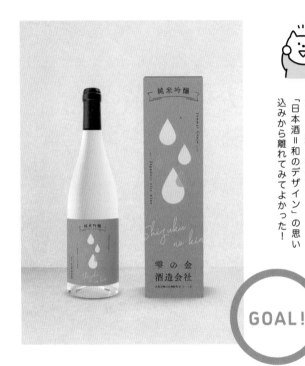

一見日本酒に見えないデザインだけど、逆に差別化できたのかも。「日本酒＝和のデザイン」の思い込みから離れてみてよかった！

GOAL！

〈納品時の会話〉

他にないデザインのパッケージができたね。パッと見は日本酒に見えないところがまたいい！若者たちに受け入れてもらえるデザインになったと思う。

クライアント

定番のデザインもありだけど、自由な発想でデザインすることも大切ですね。今回は新しい挑戦ができてよかったです！

デザイナー

CASE
03 » ハーブティーのパッケージ

STEP 1
発注

クライアント
ハーブティーの製造・販売メーカー

発注内容
ハーブティーのパッケージデザイン制作。大人っぽくて華やかなデザイン。パッケージにもこだわりがある人気のハーブティー専門店。プレゼントなどに利用されることが多い。

商品名
garnir

クライアント

〈発注時の会話〉

大人女子がパケ買いしてしまいそうな、ハーブティーのパッケージをデザインしてほしい。今っぽい華やかさで、コレクションしたくなるような、すてきなパッケージができるといいね。

クライアント

デザイナー

装飾を使ってハーブティーらしく女子ウケする感じに仕上げてみますね。

とりあえずその案で進めてみて。どのラインの商品もパッケージにはこだわっているから、クオリティーが高いデザインを期待してるよ。

クライアント

START!

プレゼント用として人気の出る、すてきなパッケージになるといいな。

STEP 2 ≫ ラフ

大人っぽく華やかなデザインを意識する

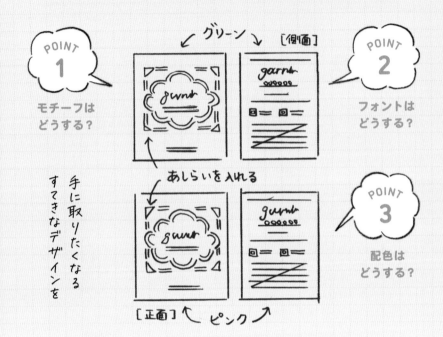

手に取りたくなる
すてきなデザインを

打ち合わせメモ

・アップルティーとグリーンティーの二種類
・側面に作り方を記載
・作り方は英語表記

要望キーワード

・大人っぽい ・今っぽいデザイン
・華やか　　　・大人女子

THINK...

す、すごいプレッシャーだ…。プレゼントしたくなる
ような華やかですてきなデザインをがんばるぞ！

\ POINT 1 /

メインモチーフ選考をどうするか？

華やかな装飾とは何か考える

華やかさがあり、ハーブティーらしさを出せるのはどんなモチーフか考えよう。

\ POINT 2 /

フォントは何を選ぶ？

上品さの中に、少女らしさ
を感じるフォント選び

大人女子のイメージに合う、上品
かつ愛らしいフォントを選ぼう。

\ POINT 3 /

配色はどんな感じに？

シリーズ展開も視野に入れ
て色を考える

派手すぎず、華やかな印象を与え
る配色を意識しよう。

装飾のフレームをゴールドにあしらってみた

NG 1

紅茶のパッケージらしいけど、「華やかさ」が何か違う感じ。もっとシンプルなデザインがいいなぁ。

NG 2

問題！

高級感が出るようなモチーフを使ったけどイメージが違ったみたい…。「シンプルな華やかさ」って何だろう？

NG 1 表現するべきイメージが違う

クライアント

う〜ん、紅茶らしいといえば紅茶らしいけど、何かが違うな。高級感より華やかさがほしいんだよ。

デザイナー

ゴシック調の装飾を使って高級感を出してみたけど、もっとシンプルなものがよかったみたい。

NG 2 ターゲットの嗜好と合っていない

クライアント

もっと大人女子が好みそうな、シンプルだけど華やかなデザインにしてほしいな。

デザイナー

そうか、ターゲットのことを考えていなかったな。ターゲットが好むデザインも考慮しないとだな。

植物のイラストをメインにしてみた

NG 1

OK 1

解決！

ハーブティーなので植物のイラストを使って正解だったみたい。テイストもわかりやすくていい感じ！

シックなイラストが大人っぽいし高級感があっていい感じだね！ただ枠や飾り罫がまだ古くない!?

NG 1 装飾があかぬけない

OK 1 イラストでイメージアップ

クライアント
まだゴシックな雰囲気が残っているね。枠や飾り罫は変えたほうがいいんじゃないかな？

クライアント
このイラストはいいね！ターゲットが好みそうなしゃれた感じだ。ハーブティーらしさもある。

デザイナー
自分の中にある高級感を捨てきれていなかった。もっと今っぽさを出したほうがよさそう。

デザイナー
ハーブティーのイメージで植物のイラストをデザインに取り入れてみた。気に入っていただけたみたいだ。

商品名のフォントとあしらいを変更

NG 1

NG 2

大人っぽくなっておしゃれになったね！もう少し変化がほしいし、パッと見、ハーブティーの種類の違いがわからないような…？

花柄に合わせて商品名のフォントとあしらいを変更して大人っぽくなったみたい。確かに種類の違いがわかりにくいかも…。

NG 1 商品の種類が わかりにくい

クライアント
店頭に並べたら同じ商品に見えちゃわないかな？ひと目で種類が見分けられるようにしてほしいな。

デザイナー
陳列されるときのことを考えていなかった。買い間違いを防止できるデザインにしておかないと…。

NG 2 ラベルの配置に 工夫がない

クライアント
あしらいとフォントが変わっていい雰囲気になったけど、もうひと工夫ほしいね。

デザイナー
ラベルの中央配置は面白みがなかったかな。位置を変えてみよう。

ラベルの位置を下げてイラストに色を合わせてみた

OK
1

OK
2

ラベルの位置が変わるだけで大人っぽくなったね！種類の色違いもわかりやすくなった。

イラストに種類のイメージカラーを薄く載せたことでわかりやすくなって、ラベルの位置を下げて花柄も引き立たせられました。

OK
1　ラベルの位置を
　　変更した

クライアント
ラベルが下になったことで、印象が変わったね。前のより大人っぽくなった感じ。

OK
2　イメージカラーで
　　全体を覆う

デザイナー
イメージカラーを薄く載せて、どの方向から見ても、種類を間違えないように配慮してみた。

F
O
N
T

Audrey Regular
garnir

Gidole Regular
GREENE TEA

配
色

CMYK
15 / 0 / 35 / 10

CMYK
0 / 25 / 15 / 0

大人っぽくて華やかなデザイン

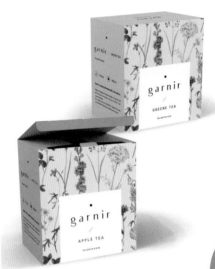

シンプルで華やかさもあるし、今っぽくていいよね。そのまま飾っておいても様になるのはうれしい！プレゼントにも喜ばれそうなパッケージだね！

華やかさはいかにもな装飾がなくても花柄やフォントの選定で表現できた！

GOAL!

〈納品時の会話〉

シンプルで華やかで大人女子の心をくすぐること間違いない！シリーズで揃えたくなるすてきなパッケージができたよ！

クライアント

デザイナー

華やかにするには装飾が必要だと思っていましたが、他の表現方法にも気づけました。表面的な見た目だけじゃなく、お店に商品が並んだ時の見え方なんかも考えてデザインするのも大切ですね。

CASE 04 » 口紅のパッケージ

STEP 1 発注

クライアント
化粧品メーカー

発注内容
口紅のパッケージ制作。10〜20代に好まれそうな、女の子らしいかわいいデザイン。プチプラコスメのブランド。10代後半〜20代前半の女性に人気。

商品名
Fuwaii

クライアント

〈発注時の会話〉

> ちょっと大人を意識し始めた女の子たちに届けるリップのパッケージだから、かわいく作ってね。

クライアント

デザイナー

> 女の子向けのかわいいデザインですね！年齢はいくつくらいを想定しています？

> ターゲットは10代後半〜20代前半の女の子だから、その子たちがかわいいって思うようにしてね！

クライアント

START!

女の子たちが喜ぶかわいいパッケージができるといいな。

色とあしらいで表現するかわいらしさ

POINT 1
モチーフは
どうする？

女子ウケする柄をいろいろ！

模様を入れる

ロゴは白
［側面］

［正面］

POINT 2
フォントは
どうする？

POINT 3
配色は
どうする？

打ち合わせメモ

・Super Glow の文字を入れる

・商品名は多少弄ってもOK

要望キーワード

・かわいい　　・シンプル

・女の子らしい

THINK…

「かわいい」って案外難しいんだよな〜。求められているかわいいを見極めてデザインしないとだな。

どうする？
どうする？
どうする？

\ POINT 1 /

メインモチーフ選考をどうするか？

ポップでかわいらしいモチーフを考える

女の子が好きそうなかわいらしさを出せるのはどんなモチーフか考えよう。

\ POINT 2 /

フォントは何を選ぶ？

Fuwaii

Fuwaii

Fuwaii

魔法をかけるような
フォント選び

動きのあるかわいいフォントを選
んでみよう。

\ POINT 3 /

配色はどんな感じに？

女の子がかわいいと感じる
色を考える

かわいいのに、魅惑的な印象を与
える配色を意識しよう。

かわいらしい配色でポップなデザインに

NG 1

かわいいけれど「かわいい」の方向性が少し違う。ちょっと安いコスメにも見えてしまう。

NG 2

Super Glow

問題！

確かにモコモコの雲と水玉でかわいくしすぎたかなぁ～。

NG 1 安い印象を与えてしまう

クライアント
プチプラブランドだけど安いことをウリにしてはいないので、安易に安く見えるパッケージはやめてほしいな。

デザイナー
パッケージが与える価格的な印象を考えていなかったなぁ。ちょっとポップすぎたかも…。

NG 2 「かわいい」のテイストが違う

クライアント
確かにかわいいんだけど、ちょっと違うかな。もう少し対象年齢を引き上げて。

デザイナー
10代女子が好きそうな「ゆめかわいい」感じにしたけど、クライアントの希望とテイストが違ったみたい。

口紅のパッケージ

少し大人よりのデザインにアップデート

NG
1

まさにテイストはこっちだね！方向性は合っているんだけど、少し古い印象だからイマドキな感じに変更してほしい。

OK
1

解決！

「シンプルなかわいさ」でよかったみたい。「かわいい」にもいろいろあるから難しいなぁ。

NG
1 **あしらいが古い**

クライアント
ロゴのリピート柄はちょっと古い感じがするね。もう少し今っぽさがほしいかな。

デザイナー
モノグラム的な表現はもう古いのかぁ。ちょっとショック。

OK
1 **ターゲット設定を再考**

クライアント
そうそう、こういう感じ！ターゲットが好きそうな雰囲気だ。

デザイナー
10代後半〜20代前半を意識してデザインした。シンプルなかわいさをうまく表現できた！

商品名のフォントとあしらいを変更

OK 1

グラデーションがイマドキでいい感じ！外国語が入るとよりおしゃれに見えるね。あと少し抜け感がほしいな。

OK 2

グラデーションとデザインの要素として追加した外国語で今っぽくなった。もう少しアクセントに色を入れるとよりスタイリッシュになるかも…。

OK 1 グラデーションで今っぽく

クライアント
グラデーションが入って立体的になったね。トーン差が小さいグラデーションは今っぽいね！

デザイナー
ほんのり影を感じるグラデーションで、今っぽさの演出に成功！

OK 2 デザイン要素としての外国語

クライアント
外国語を使うと一気におしゃれ感がアップするね〜。

デザイナー
外国語をデザイン要素として使うのもありなんだな。デザイン要素とはいえ、文言には注意しないとな…。

商品名や色味、デザインを全体的に調整

OK 1

パステルカラーの2色のグラデーションがイマドキでおしゃれ！スタイリッシュだし気に入ったよ！

Fu wa ii

Super Glow

Alice se sentó junto a su hermana en la orilla del río y estaba muy aburrida porque no tenía nada que hacer. Trató de mirar el libro que su hermana está leyendo una o dos veces, pero no hay imagen ni conversación.

OK 2

ピンクとブルーのグラデーションに変更したらスタイリッシュになりました。商品名もシンプルに整えて正解ですね！

OK 1 — 2色グラデーションでスタイリッシュに

クライアント

こういう2色のグラデーション「バイカラー」っていって若い子がネイルに使っているね！今っぽくていい！

OK 2 — 要素は増やさず目につくデザイン

デザイナー

商品名の後ろに、箱とは逆のグラデーションを使った矩形を敷いて、シンプルでも目に留まるデザインになった。

FONT

Century Gothic Pro Regular
Fu wa ii

A P-OTF A1ゴシック Std M
Super Glow

配色

CMYK
0 / 40 / 0 / 0

CMYK
40 / 0 / 3 / 0

大人を意識した女の子に向けたかわいいデザイン

2色のグラデーションがかわいく決まってすてき！ちょっと背伸びしたい女の子が興味を持ってくれそう。

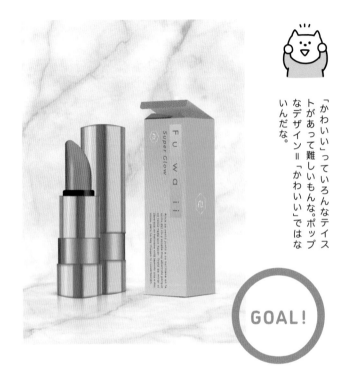

GOAL!

「かわいい」っていろんなテイストがあって難しいもんな。ポップなデザイン＝「かわいい」ではないんだな。

〈 **納品時の会話** 〉

まさに思っていたかわいいパッケージになってうれしいよ。これがイマドキのかわいいんだって確信した！

クライアント

デザイナー

「かわいい」ってすごく変化が激しい言葉なので、初期段階から曖昧なイメージを明確にして、共有することが大切ですね。

●著者プロフィール

ⓔ ingectar-e （インジェクターイー）

デザイン事務所 / 代表　寺本恵里
【URL】http://ingectar-e.com

イラスト・デザイン素材集やハンドメイド系書籍、デザイン教本などの書籍の執筆、制作。
京都、大阪、東京で「ROCCA&FRIENDS」などカフェの運営、店舗展開、デザイン、企画などもしている。

[デ ザ イ ン]　西口明典　佐野五月
[装　　　丁]　清水雅紅
[イ ラ ス ト]　田村和泉
[製 作 協 力]　多和田純子
[編　　　集]　関根康浩

どうする？デザイン

クライアントとのやりとりでよくわかる！
デザインの決め方、伝え方

2021年1月18日　初版第1刷発行

[著　　　者]　ingectar-e（インジェクターイー）
[発 行 人]　佐々木幹夫
[発 行 所]　株式会社 翔泳社
　　　　　　　〒160-0006 東京都新宿区舟町5
　　　　　　　https://www.shoeisha.co.jp/

[印刷・製本]　株式会社 廣済堂

ISBN978-4-7981-6101-3　　Printed in Japan